# 一個人住劏房

## 90後女生窩居之道

彭麗芳 著

U0111006

萬里機構

# 序一

## 房事即心事

第一次見彭麗芳，在《明周》，印象是高，然後是喜歡跟人談話，經常帶着笑容，就是那種能跟基層打成一片，富於同理心，又可以跟歐洲百年名牌家族訪問而保持從容、優雅、熱情而不失尖銳的記者。

在《明周》共事時，我任採訪主任，負責編輯她離職前最後一個封面故事，那是關於屢被稱為世上最宜居城市墨爾本的。她帶着她的眼睛、淚水和敏銳，用兩個主題貫穿了一個別的記者只管吃喝玩樂的題目：她的一個主題是快樂，另一個主題是痛苦。她寫當地懷才不遇的藝術家、無家者和家暴受害者。

彭麗芳這本講劏房的書，固然是一本十分實用的租住劏房指南，但是在蟑螂、爆渠、換鎖、不斷擴張的裂痕以外，讀者會看到窗外的一抹藍天、遲凋的洋紫荊和如雪紛飛的木棉花絮。她給讀者很多實用知識，我們行內叫做「牛肉」，諸如如何選擇劏房、如何省電、如何佈置、如何收納、如何煮食、如何「自我維修」，有趣、貼地、尋根究底，而且出奇地親切；同時，行文間，在實用文字以外的某個邊陲，她用文學的角度，展現了生活、生命、挫折、感恩、自由和夢想。這些，成了「牛肉」以外的香草。張愛玲說：「生命是一襲華美的袍，爬滿了蚤子。」人生，誰不是千瘡百孔？張愛玲書裏的人，絕無大義凜然者，經常「毒舌」，比比皆是，但是，她筆下，每一個「壞人」其實都有其因由，所以下筆總帶着憐憫。

劏房，給人「壞」的印象，但仔細思量，實有動人處。

彭麗芳寫劏房，不時給人拍案驚奇之感。明明劏房不大，一腳踢掉大門，大門倒在客廳，就把整個客廳霸佔了，她還是用記者的幽默和準確把一房之長闊高厘米一一寫明，而且詳細記着她五個工作的地點（嗯，按我理解，大概就是枱的前面、枱的後面、床的前面、床的上面和以上空間以外唯一餘下的空間吧）。

她還會若無其事記下她的「家當」：一台數碼鋼琴，還有一面全身鏡。沒有電視，但有音樂和一面鏡子。

鄭板橋説：「室雅何須大，花香不在多。」孔子説：「君子居之，何陋之有。」人和環境永遠有種你中有我、我中有你的狀態。有人説，一方水土養一方人，強調環境造就了人，可是，倒過來，我們是否也應該意識到，正是一種人，改變了一個地方。

一個人，在劏房，還有夜曲、香氣和寫作。

因為有人，所以有生活。一個劏房本身，不是生活，但一個人住在劏房，用心感受她遭遇的一切，那就是關於生命的故事。

這本書，我看得很高興，很療癒，因為我看到一場衝突、一連串生命的掙扎，以及追求自由和生活的夢想和決心，如何把一個人領到一個直問「此心誰屬」的地方。會住和不會住劏房（誰知道）的人，一定都能會從這本書中得到足夠的娛樂、資訊和生命的反思。

<div align="right">

**張帝莊**
資深新聞工作者

</div>

# 序二

## 窗內窗外　殊異的劏房故事

一直很敬佩記者行業，透過專業的採訪及報道揭露真相，書寫弱勢社群的故事，引發社會的關注。本書作者曾是一名記者，今次不再是報道社會事件，而是書寫自身居住劏房的經歷。憑着記者的訓練及觸覺，作者有條不紊地記述劏房生活的種種見聞反思，讓我們窺見香港住屋環境的獨有面貌。作者以其敏銳的觀察及求真的精神，帶領我們進入劏房的世界，剖析劏房生活的常見問題及應對方法，並提供很多實用的知識，讓正入住或考慮入住劏房的朋友，能夠掌握劏房生活的各個範疇，恍如一本劏房生活百科及入門秘笈。

劏房空間狹窄，又因大多身處樓齡半百以上的舊式唐樓，設施老化及失修情況嚴重，比一般住宅單位面對更多問題，往往危機四伏。閱讀書中的不同篇章，你會發現不少劏房環境的隱患及常見陷阱，而作者如何以其鍥而不捨的精神，一一化解各種危機，猶如一場歷險之旅。

作為爭取劏房權益多年的組織者，閱讀本書給我既熟悉又嶄新的體驗，讓我認識尋求自主生活的年青人在劏房生活的掙扎和心路歷程，與我經常接觸的基層街坊故事呈現既相似又迥異的軌跡，我也獲益良多，認真長知識。

作者的經歷也是大多數在蝸居下掙扎求存的香港人的寫照，深信大家對作者描述的經歷也心領神會，找到共鳴。我由衷佩服作者克服困難的意志和韌力，也感激她將寶貴的人生經驗和智慧與讀者分享。誠意向大家推薦本書，也邀請你一同思考香港的住屋狀況及出路。

**鄧寶山**
全港關注劏房平台召集人

# 序三

## 劏房日常滿載回憶

2017 年 7 月認識作者。當時她撰寫環保建築系列,訪問我關於環保住宅建築設計。當時的我,剛離開任職多年的大則樓,懷着雄心壯志創立了環保建築師事務所,受邀訪問,彼此自此結緣,很感謝作者的採訪及多年的支持。

當年與作者一同拜訪「煥然壹居」,訪問業委會主席、委員及住戶。煥然壹居是環保住宅建築,獲得綠建環評鉑金級別,即香港綠色建築評估認證中最高評級,同時榮獲綠色建築大獎,表揚卓越環保設計及理念居住環境。我有幸參與該項目建築設計,當時亦滔滔不絕向作者講解理想環保居住空間,卻諷刺地與本書所談的劏房生活大相逕庭,理想和現實總是有着殘酷的落差。

本書不同章節中細說生活空間的基本元素,窗戶通風、節能電器、慳電生活習慣、隔音、室內環境質素、甚至低碳健康煮食。出發點在於節儉生活,卻與環保家居設計法則緊密相連。作者細細道出生活上的點滴,讓在急速都市競跑的我們,在求快求方便、一切理所當然的定律中,能慢下步伐來逐一反思。甚麼是可持續居住環境?作者的經歷給了啟示。

　　作者的劏房日常，勾起我兒時回憶。童年時，由祖父母照顧，住在深水埗唐樓一室七户的板間房單位，當中包括兩叔父家庭。板間房間雖小，但有一大廳，共用廚房及浴室，每逢週末自會開兩枱麻雀；而作為堂哥的我，帶領一班堂弟妹穿插大廳、走廊嬉戲，沒有電子遊戲年代總發掘出各式各樣的遊玩方法，喧嘩追逐，大叫大笑，沒一刻靜下來；故經常遭其他房客投訴謾罵，最終當然是祖父的籐條侍候，當時的皮肉之痛，留下的卻是開心難忘的兒時回憶。也許，作者現在境況恍如當年責罵我的房客，細嚼書內字裏行間，才體會到他們生活的無奈。

　　看完書稿，彷彿與作者活在平行時空，各自於新環境中闖盪，歷盡不同風光，悲喜離合，驀然回首，此刻還算是安好！

<div align="right">

**葉頌文**
**建築師**

</div>

## 築一道更廣的風景

　　讀着彭麗芳的文字，會有一種清新感，像毒辣陽光灑遍後滲進的一瓢涼水。她對事物抱有好奇，對居所內的日光移徙、器物觸感，及至周遭或寧謐或紛囂的環境等，都總熱切捕捉，並納入內心默默築起一道比物理空間劏房更大更寬廣的風景，讓己身安於其中。在書中她多次寫到在大角咀居所內感到的「幸福」和「愜意」，而這正源於她對生活各事的好奇與耐性，以及或許更重要的是，對居住空間營造一份恬逸的持續索求。

　　初於報館結識彭麗芳那年，我們晚黑都蜷伏在各自的小小劏房內，當時我甚少遇到關於居所的難題，或總怠惰地把那些難題外判予他人，除了在急於解決問題的某些深夜裏；她則是，習慣把日常生活的小知識累積，以雙手創造屬於自己的小家園，重視掌握自己生活的節奏。這讓後來搬離劏房的我想到，在這個年代裏，大部分時間我們總太習慣於外判，把自己的生活、情緒外判予別人處理，然後更深深地嵌進整個分工細密的世界——一個高度碎片化，失卻對技藝富含情感的世界——使人切割於本來各自獨特的創造潛能、對細節的不同追求，如此下來變得更統合更單一，更千篇一律。

　　表面世俗乏味像如親手換一個門鎖、把一套裙衣妥當收存、清除讓自己心緒紊亂的污垢等諸如此類繁瑣雜事，或許反過來是，一種讓自己不困於囂塵的訓練——在日常生活的細節中學會觀察，學會在看似重複的手藝裏參透意義，並嘗試不把一切輕易定斷，以致能重新掌握自己渴求的生活。那麼當一切源自雙手絲蠶般的細密紋理時，我們對生活的細緻記憶，便不至被掏空、稀釋。

　　彭麗芳這本書或許建構了關於她一個人的生活，但亦在提醒我（們），在有限的生活空間裏，如何好好把握能夠創造殊異於別人，同時滿足內心的——獨居生活。願讀者不止在深夜時分、情況迫切時從中尋求解決方法，而在飽滿日光裏，也開始練習。

**林凱敏**
寫作人
（小說、散文、專欄文字散見於《明報》、《香港文學》等）

# 自序

　　沮喪與躁動時，我透過書寫療癒自己。

　　因為喜歡書寫，在大學選科時我在中文系和新聞系間猶豫，最後選了後者。常覺得除了薪金低外，記者是一份無敵好工，有趣、可以認識很多人、聽到各類型的故事、可以持續地書寫、有社會意義，雖然做下來發現，做記者的缺點還有工作非常辛苦就是了。

　　本書源於在《明報》「星期日生活」工作的時候，有機會撰寫欄目〈一個人的〉，以記錄獨居大角咀劏房時出現的各種狀況及尋找「不求人」的解決方式，沒料到最後是記者這份工作使我得到了出書的機會，讓我一圓做作家的兒時夢想（雖然當時是想做小説家）。謝謝買了這本書的你。

　　書中所述的劏房生活貼士與生存之道，未必一定是最好的方法，但全部都是我的真實體驗。很希望此書能夠陪伴每一位在此城獨自生活的人、正在追尋自己想過的生活的人，或是躍躍欲試想要改變現況的人。是不容易的，但會越來越好的。

　　有一位離開了家裏的朋友對我説，家並不需要一個實在的地方，因為自己就是自己的家，就像蝸牛一樣。

　　願大家安好。

彭麗芳
2021 年 4 月

# 目 錄

序一　/2

序二　/4

序三　/6

序四　/8

自序　/11

## 第 1 章　飄泊與定居

**1.1** / 一年五次搬家 ............... 18

**1.2** / 劏房睇樓記 .................... 27

**1.3** / 我的小窩

　　　喜歡這間劏房的理由 ...... 33

## 第 2 章　準備篇

**2.1** / 揀劏房的五大貼士 ......... 38

**2.2** / 簽約、入伙注意事項 ...... 43

**2.3** / 必被濫收的水電費 ......... 47

**2.4** / 搬屋和生活開支預算 ...... 52

# 第 **3** 章　**客廳篇**

**3.1** / 自己換鎖無難度
　　　 慳 $800 安裝費 ............. 58

**3.2** / 家居佈置攻略 ............... 62

**3.3** / 收納術大全 .................. 65

**3.4** / 在家工作的煩惱 ............ 74

**3.5** / 讓生活過得
　　　 好一些的小物 ............. 78

# 第 **4** 章　**睡房篇**

**4.1** / 窗的故事　通風與防蚊 ... 84

**4.2** / 從鋼琴說劏房隔音 ........ 88

**4.3** / 輕鬆還原潔白牆身 ........ 92

**4.4** / 電器慳電心法 .............. 99

**4.5** / 睡房三寶：
　　　 床褥、床墊、暖水袋 .... 102

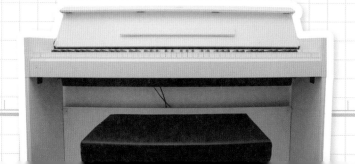

# 第 **5** 章　**廚房篇**

**5.1** / 只蒸煮不煎炸
　　　一個人食飯提案.......... 108

**5.2** / 器物之選擇 ............... 113

**5.3** / 清潔去污　平靚正法寶 .. 116

**5.4** / 雪櫃與洗衣機
　　　兩個只能揀一個.......... 121

**5.5** / 學習與小昆蟲共存 ....... 126

# 第 **6** 章　**廁所篇**

**6.1** / 坑渠倒灌
　　　自己通渠有法 ............. 134

**6.2** / 廁所水流不停
　　　一分鐘維修好 ............. 140

**6.3** / 玻璃膠發霉
　　　除霉重鋪話咁易.......... 143

**6.4** / 私心推薦平價好物 ....... 148

 第 **7** 章 **生活樂與怒**

**7.1** / 大角咀社區的愛惡 ....... 154

**7.2** / 一個人在做甚麼？ ....... 159

**7.3** / 情緒管理
善待自己的方法........... 164

**7.4** / 不花大錢犒賞自己 ....... 169

**7.5** / 女生獨居注意事項 ....... 172

**後記** /174

# 第 **1** 章　飄泊與定居

飄泊是因為難以說得清的家庭原因，定居是因為想有個可以回去的地方，我對獨自生活的每一件小事都覺得無比新鮮和充滿挑戰。

鄰居 B

廁　廚　廳

# 一年五次搬家

26 歲時帶着興奮又不安的心情離家，只帶着一個行李喼。

> 因為家庭原因，在 2017 年中秋節前夕我選擇即晚離家，用一小時時間，將 26 年人生濃縮進一個 28 吋行李喼。感謝妹妹和妹夫當晚載我離家、好友 Kate 和她的家人包容我暫住半個月，還有中間幫助過我的很多很多人。由於離家決定突然、儲蓄不多，因此**第一個落腳點有點不尋常：我住進了一個鰂魚涌婆婆出租的客房，月租大概 \$3,500**。

## 鰂魚涌婆婆出租的客房

　　約 70 歲的婆婆和讀初中的孫女住在約 40 年樓齡的鰂魚涌私樓，兩房一廳約 500 呎，出租其中一間客房，短租長租均可。房間目測 50 呎，只有一張單人床和衣櫃，床頭有一小扇窗，打開窗是對面大廈的後巷，那時候大廈正搭棚維修，所以我很少開窗，只在晚上打開一小道縫隙以曬乾毛巾。

　　婆婆在文具店買來一式兩份租約，雙方簡單寫了名字和簽名，就成了租賃憑據。在 2017 年 11 月 1 日，我帶着行李搬進去，正式開展一個人的生活。

　　獨自生活的每一件小事都顯得新鮮有趣，還記得第一天下午我從家中出發，步行到康怡廣場 AEON 百貨，途經殘舊而壯觀的怪獸大廈（海山樓等相連巨廈），並為之讚嘆；在街坊

居於陌生婆婆家的第一天，連買垃圾筒和小掃帚都拍照留念。（翌年一不小心重置手機，這一年獨自生活的相片都洗掉了，只剩下曾上載到 IG 的相片可用）

雜貨店買到便宜的小掃帚和垃圾筒而竊竊自喜；在百貨公司為購買哪一個枕頭和羽絨被子思索良久。我記得那時候的我，因為擁有自由而感到無比快樂。回家後仔細整理衣服、為床鋪換上新床單、開一盒衛生紙、添一個垃圾筒，抱着從舊居帶來的小熊公仔入睡。晚安。

## 同住的兩個狀況

婆婆説我可以隨意使用客廳和廚房廁所，但我總是待她們外出後，才會走出房門，坐在客廳梳化上。她們只有兩個人，但玄關位有很多很多雙鞋子，梳化旁的一排窗戶朝向屋苑平台，前方左方都有高樓遮擋，唯有右方馬路位置能容納少量日光。有一天黃昏，夕陽餘暉穿透微塵輕灑進來，客廳半空飄盪着閃爍粒子，橙光包圍着冰冷的靜靜的房子。這裏對於我這個外人而言，是寂寞的是冷漠的，只有鼻子不可逆地必須吸入這間屋的獨有味道，不算難聞但也不討喜的、屬於每一個居所的生活氣息，而我清楚知道，這裏不屬於我，我亦不屬於這裏。

原打算居住一段時間以存錢搬家，但出現了兩個意外狀況，令我不得不把剛從行李拿出來整理好的物件又再一次打包拿走：幾乎每個夜裏都會發現同屋人沒有沖廁，生活習慣的差異令我有點吃不消；有一天週末早上打開房門，發現一位陌生男子站在我房門前，原來是婆婆長居內地的兒子偶爾回來香港探望，但婆婆卻從未告知。事後我跟婆婆反映擔憂，卻換來一臉不耐煩：

「他是我兒子，有甚麼問題？」

「可以事前知會我一聲，讓我有心理準備？」我問。

「得啦得啦————」她答。

然後，她兒子下星期又再毫無預兆地出現。

## 不幸中也有溫柔回應

只住了不足一個月就交還鎖匙，我對介紹租盤給我的朋友親戚深感抱歉，她卻連忙說不會呀，還輕嘆一句「哎，蝕咗租金畀佢添」。這一句半帶玩笑的溫柔回應，教我舒心，感覺是一份不為我加添壓力的同理心。

離家僅一個多月，這次再搬家已經沒那麼輕巧。手邊添了一個小型行李喼，還手挽枕頭和羽絨被子。在晚上躡手躡足搬到同區朋友家暫住兩天，尚記得當晚寒風蕭蕭，朋友氣憤說屋主怎麼能沒有一聲道歉。

在鰂魚涌居住的短短日子裏，每次路經這座巨廈都覺得很震憾，後來才知道原來大家都有同感，是熱門打卡勝地海山樓呀。

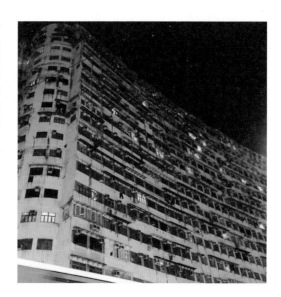

# 「赤柱有月租 $4,000 服務式公寓？」

在赤柱市集下車後，往古老的赤柱郵政局方向走去，馬路對面有一個凹進去的小斜坡，這裏有三座自成一角的灰色公寓，名為「Mini Studio Stanley 赤柱迷你公寓」。

搬離婆婆家的翌日，有同事告知自己曾經短居這裏。我馬上以電郵向公寓職員查詢，很快獲得回覆：「有空房，房間呎數 60 至 80 呎不等，月租 $4,000 起，另需付按金 $2,000，包水電、管理費和 Wi-Fi 上網，可兩日後（12 月 1 日）起租，每到月中要決定下個月是否續租。」後來我才知道這裏自 2016 年開張，共有 255 間房間。但我當日只有兩間可選，我選了其中一間約 60 呎的房間，月租 $4,000。

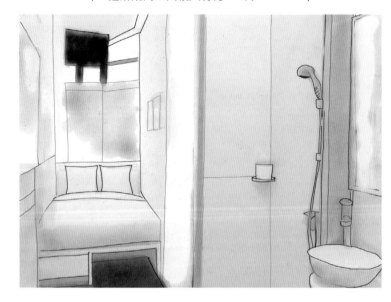

這是我記憶中的赤柱月租 $4,000 服務式迷你公寓房間，左邊是床，右邊是淋浴間，面積只有約 60 呎。

打開房門時，幫忙搬屋的朋友與我一起驚呼：「有電視機！」一部小型 LED 電視機掛在床尾白牆上，旁邊是一面橫向大鏡子。這房間雖小但其實頗美，白牆白床白色百頁窗簾，床頭小窗樹影婆娑。

長方形房間左側放置了比單人床僅大一點點的「雙人床」，一道玻璃牆之隔是廁所和沖涼企位，床和房門中間只留有一小片容納到三雙鞋子的企位。這裏用盡每一吋空位，拉起床舖可以儲物，但將 28 吋行李喼躺平放進去，喼身已經過高，床關不起來。或許打開行李喼就夠高呢？在書寫此文時忽爾想到，但也沒有機會求證。房內沒有廚房，但大樓地下有共用雪櫃和煮食爐頭，也有幾台投幣式洗衣機。

由於房間很小、床的兩邊緊貼牆身，所以每次更換床單都要將手強行「攝」進床褥才能成事，非常費勁。因此這裏亦提供按次收費的房間清潔服務，包括更換新床單，記憶中約 $200 一次，但實在不想有外人進出房間，也就未曾光顧過。房內若有水電故障都會有師傅幫忙維修，但要排隊，如果你願意多付一、二百元，師傅就會馬上幫你修好。另外是平日的早上和傍晚都各有一班接駁車來往銅鑼灣和公寓，方便到市區上班的住客。

## 有家的感覺最重要

租金划算、乾淨企理，而且只需要準時交租，就沒有多餘雜務要處理，既不用繳付水電費、添購家具，亦毋須處理鄰舍關係，因此若然是自己一個人獨居，而且留在家中的時間不多，這裏算是很好的選擇。但對我來說，就是缺乏了家的感覺：房間窗戶無法打開（但在公寓外看到有些房間似乎可以開窗），故別無他法地必須長開冷氣；房間太細，沒有走動的位置，回家後只有躺平。這裏就真的只是一間酒店房。

在 2017 年 12 月 18 日用手機拍下的赤柱窗景。

窗外風景 藍藍的天

分享　焦點　更多

　　這裏的香港住客不多，但亦可能因為聚集在樓下公共空間聊天消遣的大多都是少數族裔，所以令我有這種感覺。偶爾我會在同層迎面遇上一兩個香港面孔女生，但大家都低下頭沒意欲有眼神接觸。後來我知道鄰房住着一位男子，因為房間隔音不好，旁邊住客的起居作息只要留心聽，基本能夠完全掌握。很深刻的一幕是 2017 年平安夜，我在醫院見證着妹妹撑過了十多小時陣痛後誕下了可愛的女兒，躁動的我在深夜回到房間後致電了母親，是離家後的第一次，説着説着竟激動地哭了。鄰居原先有點嬲怒我談話聲太大便敲了敲牆壁，但後來大概是聽到我哭了，就放棄了投訴（純粹是我自行幻想，嘿）。

## 「赤柱的好與不好」

　　我很喜歡赤柱呀，老實說，尤其是在離職前夕，我在外觀「很安藤忠雄」的清水混凝土圖書館內趕着最後一個封面稿件，晴空下的美景與樹影大大紓緩了我當時的繃緊情緒。館前空地有一株孤獨的小樹，我想建築師是精準地量度了日照角度，令打在樹身與牆身上的日光，構成了完美斜角。

　　但這一幀美景還是無法抵禦我不久後出現的高燒。在趕稿中段，坐在赤柱體育館長椅上和人事部同事爭論起來，她致電來問可否在新年過後才給我發最後一份薪金？因為快到聖誕和新年假期，她想要放假。聽後委屈得我大哭起來（我不是愛哭的人，但發燒時很容易就哭），我說不行呀我要交租，而且法例規定七天內支薪吧？

日光打在赤柱圖書館外的混凝土牆與小樹上，形成美麗斜角。

但還是順利完成稿件了。交稿日我拿着一杯啤酒坐在海堤靜靜觀賞夕陽。啊——真好。放假日最大的娛樂是四處逛逛，有時會容讓自己對一束花兒心動，有時是大朵百合，有時是小花桔梗，花檔姨姨知道我住在酒店（赤柱的人都稱呼那裏做酒店）會細心提醒我，記得百合開花時要拿掉花蕊，免得掉下來弄污白色床單。

不過，赤柱有一個很大很大的缺點是物價太貴，海旁一整列酒吧，我沒有吃過。日常光顧的食肆就只兩間，一間是鐵皮檔內的雲吞麵檔，另一間是一塊大薄餅買 $60 的薄餅店。連續數日都吃雲吞麵後，煮麵的師傅問我，你住赤柱嗎？我答剛搬進來。他問道是酒店嗎？我點頭。他聽後笑笑，沒多説話。後來在我搬離赤柱的前幾天，在公寓樓梯遇上他。呀，原來他也住在這兒呢。

## ⌈舟車勞頓消耗精力⌋

每次同事問起我住在哪？答道赤柱，他們都一臉羨慕説環境很好呢！可惜我很容易暈車浪，每次乘車進出赤柱，都自覺耗掉了大半精力，尤其是公路的彎曲教我苦不欲生。而在每個下班回家的晚上，不過八時，公寓閘外已極為漆黑，只剩一盞昏暗街燈。有一晚，小心翼翼地急步回家，卻不知從何處竄出一個黑帽黑衣黑口罩男子，用一對深邃眼睛與我四目交投，嚇得我冒一身冷汗。

住了一個月，朋友説想找人合租長洲村屋，就馬上答應了，在 2017 年 12 月底搬離此迷你公寓。

## 1.2 劏房睇樓記

大角咀一間地產舖張貼了很多劏房（套房）租盤。（攝於 2021 年 5 月）

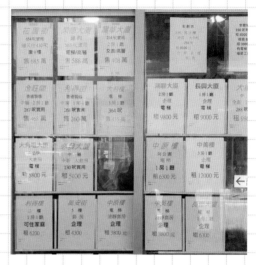

> 住在長洲其實不賴，尤其是放假的日子，走出家門就能看海。但到柴灣上班的路途始終遙遠，而且在島中居住的日子裏我生了一場大病，體重大起大落，思前想後還是決定搬回市區。在 2018 年 9 月，花了一個月時間上網找租盤，主要是瀏覽 28Hse.com 和 591 租屋網，最初鎖定位於公司附近月租 $7,000 以下的獨立單位。

但踏進租屋市場才發現自己太天真，香港租金實在貴得離譜，兩位朋友介紹的地產經紀都說要在市區租屋，月租 $9,000 以下只有劏房可選，除非是位於元朗、粉嶺等較偏遠的村屋。最終只能不斷降低租屋要求和期望，必須接受劏房！

**地點：港島、九龍、新界均可，希望上班車程在一小時內。**
**租金：$7,000 以下**
**要求：獨立廚廁！有窗！光猛！安全！**

一個月間瀏覽過的租盤不下二、三百個，曾發訊息向地產經紀查詢的都有 30 個，亦實地視察過 5 個劏房單位，才扑搥現址。現在回看當時與地產經紀交涉的訊息，不禁皺眉，是痛苦的回憶呀。再看看現在身處的小窩，深深感覺到有一個安穩的地方落腳真的好幸福好幸福。

## 套房就是劏房，不需要猶豫！

你我都心知肚明，劏房就是一個貶義詞，象徵着貧窮與惡劣的居住環境。所以在租屋網是甚少有租盤寫明自己是劏房，一律都叫套房。因此不需要猶豫，套房就是劏房。不過，在看過我在之後章節介紹自己所住的小窩後，你會發現劏房其實有點被污名化，並非全部劏房都很可怕。回歸本質，「劏房」原意只不過是由一個大單位分成幾個小單位而已。

## $7,000 租一間房

我曾經不信 $7,000 月租只能租到劏房，暗地覺得可能有漏網之魚吧，亦的確見過好些「曙光」。「沙田第一城，租

$7,000，面積 410 呎」，但得到的回覆是只出租屋內其中一間房，要和屋主共用客廳和廚廁。之後又見過「將軍澳日出康城，面積 180 呎，租 $7,500」，回覆亦是：「是否一個女生住？$7,500 是一個獨立主人套房」，魔鬼真的在細節。

亦不要以為只是單租一間房間就必定可以用 $6、7,000 成交，我亦見過索價近萬元亦只是出租一間房間的例子：「中半山明興樓 $9,750，面積 260 呎。」是出租整間屋嗎？「$9,750 是租一間房間，我們的單位都是有齊家具，不過 S52 號房間已經租出了。」

## 典型劏房：無風走廊、充滿塑膠味的油壓床

最後還是必須死死地氣接受，在香港地拿着現時的薪金又想一個人獨居市區，就只是負擔到劏房的事實呀。

典型的劏房設計是這樣的——**屋外基本看不出來，大門和一般住宅無異。但打開大門則是一道小走廊，一間間劏房房門**

這是典型的劏房格局，打開大門，內裏是另一條走廊，兩旁都是劏房單位。

**一字排開，走廊沒有窗戶，也感受不到空氣流動。**打開房門，小房間面積大約 100 多呎，盡處有一小扇窗，窗前內嵌一張雙人油壓床、床底可作儲物、床頭上方通常有一個和油壓床同色的儲物櫃或層架。

還記得曾經到過「銅鑼灣京士頓大廈，$6,800，100 呎，住百德新街小區」租盤看過，一打開房門就嗅到濃烈的塑膠味，大概是新裝嵌油壓床混雜了玻璃膠與油漆的氣味。地產經紀見我「興趣缺缺」，就帶我坐電車到灣仔另一租盤，房間內設備齊全，有單門雪櫃、書桌、床舖，而且五分鐘車程直上東區走廊，對當時在柴灣上班的我而言非常吸引，但房間較為殘舊，而且業主表明不願意打釐印，意味一旦日後發生租務糾紛亦沒有法律保障（租樓注意事項，後文再說），選擇放棄。

## 只能在半開的窗戶看海景？

但令我感到很悲涼的是有一趟參觀一間月租 $7,500 的鰂魚涌劏房，業主親自開門，她是一個手持很多把鎖匙、年約 50 多歲的戴眼鏡姨姨，她說自己在新界和九龍都持有劏房單位。她的單位裝修新淨，走廊放了木味竹枝香薰，劏房衣櫃、書桌、睡床均使用淺木家具，廁所門甚至採用半磨砂黑色玻璃，房間設計帶精緻酒店質感。室內全天候開冷氣，因此房間十分乾爽、空氣清新。是不是看似不俗？

然後，業主主動打開窗戶，邀我湊前看看。然後，我呆了。

那扇窗是向外往上推開的，但只能夠打開不足 30 度角，而且正前方是另一棟大廈的外牆。我感到甚為失望之際，業主竟拉高聲線說：「你看，還看到海呢！」我沿着她的手指頭往外望，見到一小條縫隙的海，那扇窗大概 50 厘米闊，對面大廈外牆遮擋了超過 45 厘米景觀，而那片「海景」只佔右側不

足 5 厘米。突然，心中湧現一種悲哀的感覺，只能向業主報以苦笑。比起沒有窗戶的房間，看着這一小截海景自欺欺人，感覺更差。

## 劏房爭崩頭　三天起租

劏房租出速度驚人，實在試過太多次租盤只被刊登兩、三天，就已經租出。因此每次查詢劏房租盤，代理都會問甚麼時候起租（開始租住），還記得我那時在 9 月 7 日找屋，打算10 月 1 日起租，代理反應是「套房出租快，變動大，你下下星期一（17 號）才開始看吧，那我 15 號左右更新最新房源給你看吧。現在給你看，到時候應該都沒有了。」這個代理也真的非常有交帶，在 9 月 15 日果真傳來新租盤資料：美都大廈 $7,500、南方大廈 $8,500、美都大廈 $7,800。

在接觸過數十個地產代理後，感覺他們大多都很有禮貌和有交帶，但如果是直接聯絡業主，態度可以很兩極。曾經遇過很窩心的大圍村屋劏房業主，在我告知「林生，抱歉因為已經租到屋了，明天無法睇樓了」時，他溫柔地回覆：「唔緊要啦，希望你住得開心，中秋節快樂！」。但亦曾經試過一位旺角劏房業主態度不友好地說：「你 10 月先租我留唔到咁耐畀你」、「我冇時間帶你睇要叫地產」。

## 加多 $2,000　馬鞍山可租迷你新樓

租屋時發現同樣月租 $7,000，質素可以差很遠，地點是最主要因素，月租 $7,000 在九龍區可以租到新裝修的劏房；港島區則較殘舊；而加多 $2,000，在馬鞍山甚至可以租到一些新樓盤的迷你單位，例如當時見到薈晴、薈朗不乏租金

$9,000 的開放式單位出租，實用面積達 200 呎。令我亦曾經心動，不過查詢後發現最平租的租盤都沒有了，其他加上水電管理費最少都要 $10,500，還是負擔不了。

## 衝去大角咀租樓

經歷了狂㩒「F5」refresh 租屋網，看租盤看到想嘔的一個月，**終於在 2018 年 10 月 6 日傍晚找到大角咀劏房，「大角咀單棟式大廈，$6,900，170/200 呎」。**由於汲取了租盤轉眼即逝的經驗，我還記得當時正在上班的我立馬打電話給經紀説要即晚看租盤，然後馬上飛的士衝過去，並且在看到那一扇望向公園的大窗後，只花不足半小時就決定落訂，業主也願意減價至月租 $6,500。

痛苦的劏房睇樓記正式落幕。

# 我的小窩 喜歡這間劏房的理由

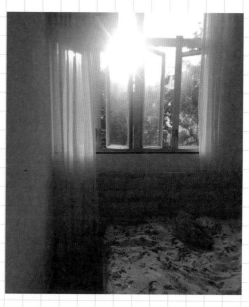

2018年11月18日，在大角咀屋子醒來的第一個早晨。

> 你有沒有相同感覺？秋日的藍天份外寧靜，沒有雲朵遮蓋和刺眼陽光，天空只有飽滿充實的藍，美得不可方物。坐在窗前仰望長空，滿足地閉上眼睛揚起微笑，任那生存的幸福感洋溢全身。朋友說是因為秋冬的太陽照射大地的仰角低一些，令那湛藍也感覺溫柔些。因為這扇映入秋日藍天的窗戶，我選定了這間房子。2018年秋天，遷進大角咀60年樓齡低層劏房單位，結束一年多的飄泊。

容我介紹這細小而溫馨的屋子,實用面積170呎,一房一廳有獨立廚廁。與其他劏房不同,我的家有獨立門口,不用經過無風私家走廊,打開大門馬上竄進對流風。開門是客廳,長乘闊194cm×220cm,樓底高277cm,有假天花。一道趟門後面,是和客廳近乎同尺寸的睡房,房內有全屋唯一窗戶,窗外是小公園,景觀遼闊,沒有高樓遮擋,可遙望朗豪坊。

廚房和廁所在大門旁邊凹了進去,比客廳高一級台階,樓底只有215cm。廚房是一個長和闊都是118cm的正方形,但因為其中一面牆裝嵌了廚櫃,僅餘下65cm的窄小走道通往廁所。廁所狹小,只有90cm×118cm,是連張開雙手都無法容納的尺寸,但牆上有一個很實用的小鏡櫃,頭頂還有一把力度十分微弱的抽氣扇。

搬進去時單位沒有任何傢俬,這正合我口味,因為我想慢慢建構自己的家,也有點潔癖,對我來說重新打造家居比使用舊有佈置更為安心和省力。居住兩年多下來,客廳添了手提吸塵機、鞋櫃、全身鏡、書櫃、掛衣架和數碼鋼琴;睡房有雙人床、床頭櫃;廚房多了雪櫃、電熱水煲。就這樣,大型的就只這十樣東西。

## ⌈ 窗外陽光、鳥兒與樹 ⌋

窗前有一株洋紫荊,樹冠與我家彼高,夏日花很凋零,倒是轉冷的冬日開得燦爛。在洋紫荊凋謝過後,旁邊的木棉樹接力盛開,花兒不是常見的火紅色而是橘色的,棉絮飄盪時如皚皚白雪。友人說洋紫荊不應成為市花,非原生品種、無法自然繁殖、樹幹瘦弱不漂亮。但在與洋紫荊為鄰的這段歲月裏我慢慢感受到它的獨特,花期比附近的木棉樹與黃花風鈴木長,或是它的花兒在凋謝後需要較長的時間才會掉落或褪色。它好像

一直都在。

　　樹側有一盞大街燈，從前發着昏暗橙光，現在卻被換成刺眼白光。燈柱早上是一隻珠頸斑鳩的盤踞地，牠喜歡站在上頭「咕咕固」高叫擾人清夢；偶爾會有麻雀佇足在我窗前吱吱叫；有時我會在屋內找到一兩根不知從何鳥掉落的漂亮羽毛。

　　我喜歡周日午後的家和街，樓下車房關了門，道路沒有泊滿貨車，街上有難得的幽靜。敞開窗戶，讓藍天入室，播放馳放音樂，提醒自己要放下平日壓力與憂愁，好好放慢腳步、深呼吸、休息。當，天邊被暈染成粉紫色晚霞，遠處朗豪坊半圓球燈亦已亮起紅光，彼時就會聽到鄰戶發出「咯咯咯」聲切菜。我也走到廚房為自己煮一鍋熱騰騰的豆腐豚肉煲，邊看 Netflix 邊吃晚飯。就這樣度過簡單的、幸福的生活日常。

**　　一個人住，在室內不覺得過分狹小。但若從大街回頭看，我家的這扇窗顯得渺小，只有毗鄰單位的不足四分一尺寸。**

**　　但我很慶幸找到這裏，這個讓我呼吸到自由、令我相信自己擁有力量的居所。**

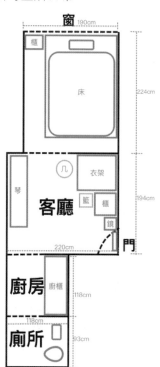

廁　廚

一切注意事項都必先建基一件事：要簽約！

廳

房

**2.1**

# 揀劏房的五大貼士

第一次租屋，要留意的東西真不少呢！好像插着鎖匙的這間房子，你想不想待在這裏呢？

"請相信自己的感覺，從下車走到這座大樓、上樓梯或坐電梯，到踏進這間屋子，你喜不喜歡這裏？你想不想待在這裏？我覺得選擇租盤最重要是揀自己喜歡的，而餘下的，希望下面5個貼士能夠幫到你一點忙。"

## 1. 平定貴？劏房平均呎租 $39

　　朋友問我月租多少，我答 $6,500，170 呎，即平均呎租 $38。有人的反應是「嘩！好平！」，有人的反應是「嘩！好貴！」。果然金錢是一個相對的概念，每個人準則都不同。

　　到底算平還是貴？不如讓數字說話。在 2021 年 3 月 31 日政府的劏房租務管制研究工作小組發表報告，報告提到全港約十萬間劏房，逾 22 萬人居住，劏房月租中位數是 $4,800；每平方米（1 平方米等於 10.7 呎）月租中位數是 $417，即平均呎租 $39。

　　換句話說，**我的劏房租金其實和市價差不多。不過劏房租金比普通住宅貴是不爭的事實**。報告指 2020 年 11 月，新界和九龍區少於 428 呎（130 米）的住宅單位，平均呎租是 $28 和 $34，而港島區亦不過是 $40.3。到底心水劏房租盤是平或貴，下決定前不妨以呎租 $39 作為衡量指標。當然租盤的位置、環境、設備和新淨程度都是左右租金的關鍵因素。

## 2. 幾大？一人 150 呎、二人 200 呎

　　至於劏房尺寸要多大？據報告，香港大約 63% 劏房面積少於 140 呎，人均樓面面積中位數 71 呎。**在我住過 60 呎赤柱服務式公寓後，深刻體會到一個人住 60 呎真是太小，是連走路的空間都沒有。現在我一個人住 170 呎劏房是舒適的，但如果兩個人合住則太勉強。**而我的鄰居是一對情侶，他們的劏房約 200 呎，住了逾 5 年，他們都說單位尺寸算剛好。

　　但要知道適合的居住面積從來不是一條簡單的乘數，因為兩個人同居的活動空間重疊，例如其中一個人坐在梳化看電視，一個人在客廳另一端用電腦工作，其實彼此並不會過分妨礙到對方。這樣一來，縱使人均居住面積只有 100 呎，但其

實各自能夠使用的是整間屋子。因此，一個人獨居所需的空間絕對要更多。以台灣為例，法定基本居住水準是一人戶最小地板面積 147 呎，二人戶 187.5 呎。

你會説，香港地少，怎麼能夠比擬？但香港城市空間如此狹窄，走出戶外亦是「密質質」的高樓大廈與極少的公共空間，其實香港人所需要的私人居住空間不理應要更多和更高質嗎？

## 3. 一房好過開放式　省冷氣慳電費

我的窩居是長方形的，中間有一道趟門，將空間一開二，房間和客廳各佔一半。初入伙時我好想拆掉趟門，令單位變成開放式 studio，深想可以更靈活擺放傢俬。但後來考慮到沒有地方安放趟門，遂打消念頭。

住下來卻非常慶幸自己沒有衝動，因為一到夏天，便發現位於房間內、全屋唯一一部冷氣機根本不夠涼。但若在睡覺時關上趟門，睡房溫度則剛好，不用把冷氣溫度調得太低，也足夠涼爽又慳電。（下一章節將會提到劏房濫收電費的情況，不想收到天價電費單，電力還是要省着用。）

從睡房望出客廳，中間有一道趟門分隔。關上睡房門，可以節省冷氣！

# 4. 一劏三間　揀渠管頭房最好

　　據報告，香港地的劏房平均是由一個單位劏成 3.38 間劏房。我的劏房亦都是由一個 500 幾呎大單位劏成 3 間，而原來選擇哪一間房都有學問。在經歷過廁所坑渠倒灌事件之後，得知我和鄰居 3 間房的坑渠都是互通，我家 A 和鄰居 B 的污水會一起流到最低位的 C 房，才流向大廈主要污水渠。

　　訪問過一個水電導師，他說原本只是應付一個單位污水的污水渠，突然變成要應付多兩個單位，要處理的污水流量和容量大幅增加。所以師傅在改劃劏房工程時其實是會相應降低 B 房和 C 房的地台，增加渠道的斜度，令水向低流的動力大一些。雖則建議的斜度比例是 1:40，即每行 40 呎，地台就要低 1 呎，但導師說可惜好多劏房都達不到這個標準。

　　所以，他建議租劏房揀渠管頭房最好，即是地勢最高那間房，而尾房住戶就最不着數，因為一旦渠口淤塞，會連 AB 房的污水都統統從你的渠口回湧出來，單是幻想就非常可怕。令我想到，居於最低位 C 房的是一對公公婆婆，他們的兒子說過有一次他們回內地住了一個月，回家時發現去水位淤塞兼倒灌，導致整間屋充斥屎水……

　　不過，揀尾房又有個好處是離主渠較近，通常在自己單位輕輕用通渠泵一泵，或者師傅有時會在主渠開一個小洞排走污物就可以解決塞渠問題，令通渠不需要假手於人。另外兩家塞渠，其實對自己沒有影響。位於頭房呢？前面兩戶任何一戶塞渠，都會遭殃，而且如果是嚴重塞渠，在自己房通渠是完全無用，只能夠拜託另外兩家人開門通渠。不過，將屎水倒灌進屋的風險和拜託鄰居開門通渠兩者相比，我還是會選擇地勢較高的頭房／中間房，而最治本的方法就是避免渠管淤塞。

　　至於如何得知頭尾房？師傅說主要看喉管，通常在單位開窗時見到大廈主喉，就是最低位的尾房。不過好多大廈都會亂

駁喉管，自己未必能夠分辨。因此在租劏房時直接問業主單位劏了幾多間房、哪間是頭房吧！

## 5. 盡量不選「三無大廈」<br>（無法團、無看更、無大閘）

　　據報告，香港有 81.9% 劏房處於樓齡達 50 年或以上的樓宇；大約 46.5% 處於沒有業主組織或物業管理公司的樓宇。而在 2020 年爆發新型冠狀病毒肺炎疫情之前，我其實並不覺得有業主立案法團或管理處的劏房是如此重要。但在 2020 年 8 月爆發第三波疫情期間，我所住的大廈電梯口貼了一張由管理處發出的「有住戶確診」告示，並稱已安排清潔公司為公用地方進行消毒清潔，呼籲各位注意個人衛生。方才察覺，當傳媒廣泛報道不少疫廈都衛生惡劣、隨處是被胡亂丟棄的口罩時，我所住的大廈環境還過得去。

　　大廈樓齡已 60 年，每一層都沒有獨立垃圾房和垃圾槽，取而代之是在各層後樓梯放置一個大竹籮供住戶棄置垃圾，雖然這並非十分理想的處理方法，因為竹籮沒有蓋掩、有時會見到老鼠和蟑螂流連，但每日早上和黃昏都會有勤奮的赤膊大叔幫忙倒垃圾，大叔工作忙碌又辛苦，但總是開朗地和住戶吹水問好，而且做事企理妥貼。大叔亦會每月一次開大水喉清洗每層樓梯、走廊和大堂；大樓亦有定期滅蟲和大清潔措施。

　　另外是我這座舊樓並不是插針式單幢私樓，而是橫跨逾 20 個門牌號碼的「大件頭」住宅，所以整棟大廈至少有 4 個出入口，四通八達。幸而每個大門都設有大閘和密碼鎖，還算安全。因為曾經有住過大角咀劏房的朋友說，他的大廈沒有大閘也無保安，居住時在樓梯經常發現用過的針筒。而且我自己一人獨居，因為工作關係，下班已夜深，所以在口袋中常備警報器。而居於有保安的大廈，始終安心許多。

# 2.2 簽約、入伙注意事項

我知道有不少朋友因為各種理由沒簽租約,但我實在不明白,涉及錢銀的,怎麼可以不簽約啦?!

> 簽上名字、許下承諾,你將在這裏居住兩年。
> 「多多指教」我對屋子說。
> 「我們要好好相處喔。」

簽約時除了要留意租約細項，在簽名前還有 4 點要留心：

## 1. 查冊確認業主

一些電視劇會有類似橋段：交租後發現業主是假的，屋子是別人的，或是租戶自己租上租……小心駛得萬年船，要避免成為「水魚」，其實只需要在正式簽約前花少少錢和時間，到土地註冊處網站查冊就能夠確認業主身份。其實方法簡單又方便，以我為例，只是花了十元，就在土地註冊處網站查到自己單位的資料，除了確認業主身份，還可以了解此屋進行過甚麼改建工程、知道屋子劏了幾多間房。還可以滿足一下八卦心理——原來新業主用了近 170 萬元買下我這個 170 呎單位，即是呎價約萬元。

## 2. 記得打釐印

瀏覽租屋網時不難發現部分租盤寫明「不打釐印」。打釐印即是業主和租戶簽租約後 30 天內，要將租約交到稅務局印花稅署加蓋印花。打了釐印的租約才有法律效力，如果日後發生租務糾紛，便可以作為呈堂證供。

而印花稅率水平由年租金 0.25% 至 1% 不等，視乎租約長短。我和業主是簽署一年生約、一年死約，釐印水平是年租金的 0.5%，即 390 元，我和業主各付一半。

業主不想打釐印的原因當然不只為了節省那百多元，好有可能是為了不交稅。因為打了釐印後，稅務局便會知道業主有物業收租，業主就要繳交物業稅，現時物業稅率是 15%。雖然不打釐印不是犯法，但是逃稅是犯法的！此外，網上亦有人提到如果物業是非法出租，例如是未補地價的居屋、僭建村屋

或違規改建單位等，業主就更加不想打釐印，以避過政府監管耳目。所以如果業主不肯打釐印，你就要多加留意這間劏房有無問題。事實上，租戶是可以單方面為租約打釐印，不過就要承受事後業主對你黑臉和不爽。

## 3.MUST 檢查水喉和坑渠

睇樓的時候記緊檢查清楚所有水龍頭、冷氣機、電磁爐、抽氣扇等等已有的設備是不是運作正常，尤其是沖涼的地台去水位水流會不會太慢、廁所水力會不會不足、喉管有沒有滲漏等，如有問題可要求業主先行修理。例如我在入伙前，業主幫我更換了新的電磁爐和水錶，亦有朋友要求業主加裝窗簾軌、增加插蘇位置等。

由於劏房渠務尤其「濕滯」，而屋內到底有幾多個坑渠去水位、去水位有沒有安裝 U 型隔氣都要問清楚。因為 U 型隔氣乾涸是其中一個令病毒竄進室內的漏洞，大家要汲取淘大花園 SARS 一疫的教訓，切勿掉以輕心。

## 4. 合約期、免租期、維修責任

除了要問清楚合約期（第一次簽約一般是一年生約、一年死約），以及免租期（即入伙前會給你一般三日至一星期時間搬傢俬，不用付租金），還有就是生活上難免遇上風火水電問題，尤其是跳電掣、塞渠、鄰居糾紛等情況是劏房戶近乎必經的過程。所以在簽約前，要和業主商議但凡家中維修費用由誰承擔。作為租戶，家中內外維修最好都先知會業主，因為一旦通渠時鑿穿喉管就大件事了。

# 「入伙日三件事」

拿到鎖匙之後,不要心急,要做足以下三事才搬行李進來。

## 煙霧滅蟲劑炸屋

預留一天關上大門和窗戶、打開屋內所有櫃門,以煙霧滅蟲劑殺滅家中一切害蟲。

## 換門鎖

因為你永遠不會知道業主、前租戶、地產代理有沒有後備鎖匙。客廳篇將會講解自己換門鎖的方法,其實好容易,不需要嘥錢找師傅。

## 影相紀錄家中角落

詳細檢查牆身、櫃桶、大門有沒有裂痕,或一些損壞、污漬的地方,記得拍照紀錄。以免退租時,業主逐點説你造成損壞、扣去按金,口説無憑。

# 2.3 必被濫收的水電費

每月交租時要同時拍攝電錶數字予業主，讓業主按用量收取電費，但每度電費都收得比市價貴。

> 在租屋半年後，我才知道原來自己一直被濫收水電費。和業主簽約時，他收取我 $500 水電費按金，又給了我一張紙紀錄每個月水錶和電錶用量，之後每個月交租，都要另繳一筆水電費。驟聽很「均真」的按量收費，其實魔鬼在細節。後來業主轉手，我的租約亦過渡給新業主，鄰居便跟我說：「不要跟新業主提起水電費，以前業主收得好貴，我好不滿，我們以後自己交。」

我才赫覺原來業主之前收取的水電費並非跟市價，他收我每度電 $1.6、每立方米水 $12。但看回水電費單，每度電最多收 $1.3、每立方米水最多收 $4.5，即是分別收貴了 20% 和 160%。

## 每度電收貴 3 毫　每月交多 $60 電費

曾經訪問過劏房戶，他們説如果向業主投訴，業主就會反駁劏房水電費收得貴是行規，因為水電費是累進制，即是用量愈多，每度水電愈貴，既然這麼多間劏房都是歸入一張水電費單，自然每度水電費亦較貴。

但業主所收取的費用仍然遠遠超出收費，以我的劏房為例，一張電費單由四戶攤分，即使在夏季用電高峰期，我們四戶人家兩個月合共用電量 8,500 度，每度電費加燃油附加費亦不過 $1.3，即業主收貴我每度電 $0.3。

不要看輕這 $0.3，其實已經令我夏日裏每個月要多交 $60 電費，其實是租金的 1%！加上，政府近年每年都有向市民提供電費補貼，單是 2020 年就每戶提供 $2,000 電費補貼，但這一筆錢並沒有分擔劏房戶的財政壓力，反而益了業主，袋袋平安。

至於水費，我是由兩戶攤分，在夏季用水高峰期，水費單顯示水費加排污費亦只是每立方米 $4.5，以我一個月用水量 3 立方米計，水費只是 $13.5；但在之前被濫收的情況下就要付出 $36，多付 $22.5。

雖則每個月交多了的是 $80，但小數怕長計，一年下來就是近千元。而且劏房戶本身就不是社會上富裕的一群，當每呎租金都已經比普通住宅更貴、渠務更糟、住得更細，但仍然要被業主剝削，實在叫人氣憤。

簽約時業主給了我這張紙紀錄每月水電費，每度電費收 $1.6、每立方水收 $12，比市價高很多。

| 2019年 |  |  | 年 |  |  |  |
|---|---|---|---|---|---|---|
| 抄錶 | 1月 6 日 |  | 用量 | 每度 | 費用 | 總費Total |
| 電費 | 8563 |  | 79 | X1.6 | 126.4 | 162.4 |
| 水費 | 3 |  | 3 | X12 | 36 |  |
| 抄錶 | 2月 8 日 |  | 用量 | 每度 | 費用 | 總費Total |
| 電費 | 8657 |  | 94 | X1.6 | 150.4 | 186.4 |
| 水費 | 6 |  | 3 | X12 | 36 |  |
| 抄錶 | 3月 3 日 |  | 用量 | 每度 | 費用 | 總費Total |
| 電費 | 8719 |  | 62 | X1.6 | 99.2 | 111.2 |
| 水費 | 7 |  | 1 | X12 | 12 |  |
| 抄錶 | 3月 30日 |  | 用量 | 每度 | 費用 | 總費Total |
| 電費 | 8819 |  | 100 | X1.6 | 160 | 196 |
| 水費 | 10 |  | 3 | X12 | 36 |  |
| 抄錶 | 5月 日 |  | 用量 | 每度 | 費用 | 總費Total |
| 電費 |  |  |  | X1.6 |  |  |
| 水費 |  |  |  | X12 |  |  |
| 抄錶 | 6月 30 日 |  | 用量 | 每度 | 費用 | 總費Total |
| 電費 | 9297 |  | 478 | X1.6 |  |  |
| 水費 | 19 |  |  | X12 |  |  |
| 抄錶 | 7月 日 |  | 用量 | 每度 | 費用 | 總費Total |
| 電費 |  |  |  | X1.6 |  |  |
| 水費 |  |  |  | X12 |  |  |
| 抄錶 | 8月 日 |  | 用量 | 每度 | 費用 | 總費Total |
| 電費 |  |  |  | X1.6 |  |  |
| 水費 |  |  |  | X12 |  |  |
| 抄錶 | 9月 日 |  | 用量 | 每度 | 費用 | 總費Total |
| 電費 |  |  |  | X1.6 |  |  |
| 水費 |  |  |  | X12 |  |  |
| 抄錶 | 10月 日 |  | 用量 | 每度 | 費用 | 總費Total |
| 電費 |  |  |  | X1.6 |  |  |
| 水費 |  |  |  | X12 |  |  |
| 抄錶 | 11月 日 |  | 用量 | 每度 | 費用 | 總費Total |
| 電費 |  |  |  | X1.6 |  |  |
| 水費 |  |  |  | X12 |  |  |
| 抄錶 | 12月 日 |  | 用量 | 每度 | 費用 | 總費Total |
| 電費 |  |  |  | X1.6 |  |  |
| 水費 |  |  |  | X12 |  |  |

### 建議一：首月不長開冷氣　先觀察電費水平

　　幾乎所有劏房戶都會被濫收水電費，據劏房租管研究報告，劏房戶水電費中位數為每度水 $13 和每度電 $1.5。

　　我有一位曾住荔枝角劏房的朋友說，即使居於炎熱的唐樓頂樓，但她在夏天都只敢每晚開一小時冷氣，因為電費被收取每度電 $1.7，她說上一手住戶曾經告誡她，他自己在初初搬入劏房時，不知電費被濫收，故照開冷氣，最後獲得一張要繳交逾 $3,000 的（由業主開出的）電費帳單。

　　因此，強烈建議大家在搬進劏房的第一個月不要長開冷氣，因為大家既不知道房間冷氣機的耗電量、也未必能夠掌握每度電費收費水平。姑且靜心觀察首月日常電費，讓心中有個預算後，才放心用電吧。

### 建議二：簽約前提出異議　以保法律追究權

　　有深水埗劏房戶齡姐在 2019 年入稟小額錢債審裁處，要求取回被前業主濫收的 $1,800 水電費和被無理沒收的 $1,000 按金，但最後只獲判退回按金。審裁官判辭指，被告在簽署租約時沒有對水電費提出異議，而且前業主看來只是照一般行規做事，無證據顯示剝削申索人。我和齡姐傾過偈，她委屈道出入住後才知道被濫收水電費，怎可能在簽約前就提出異議？

　　我都明白如果終於覓得總算心儀的劏房單位，根本不會因為被濫收水電費而放棄租住，但在此**建議在簽租約時先問清楚水電費水平、了解由多少戶攤分，並考慮向業主提出異議，在簽租約時加上備註：不認同水電收費**。在他日若發生法律糾紛，對我們而言或許更有利。

　　不過我很幸運是，在住進劏房半年後，我的前業主出售了我的劏房單位予新業主。新業主是一個內地人，相信是第一次

來香港置業，因此並無要求幫我們代交水電費。所以現在是由我和鄰居自行繳交水電費，帳目一目了然，大家今個月用量多少、付費多少都計得清清楚楚，現在每度水電收費實在是比以前業主濫收的水平低很多，我每兩個月才交 100 元水電費。而且終於能夠享受到政府提供的電費補貼，早前還收到中電的消費券呢。

有個好消息是，2021 年 7 月政府正式宣布「劏房租務管制」，若獲立法會通過，最快 2022 年實施，措施包括業主不可以再濫收劏房戶水電費，否則初犯罰款一萬元，再犯罰二萬五。

## 2.4 搬屋和生活開支預算

Yeah！一年後，終於告別月光族行列～

> 記不起在哪兒看過一篇文章說，薪金應該分三份，三分一固定支出、三分一「使」費、三分一儲蓄，自此植根在我的腦中。而在租屋時，我亦堅守租金只能佔薪水三分一的大原則，因此只能選擇劏房，而事實證明是正確的，否則我至今仍然是一個月光族。

# 必備的不同定義

因為物件不多，搬屋時我沒有聘請搬運公司，都是自己一件一件傢俬搬進去自行組裝或由家具店運送過來。我覺得我當時應該是瘋了，竟然捨得買一個 $1,200 的儲物櫃……唯獨床褥我是很捨得花錢的，因為工作那麼辛苦，而我又那麼愛睡。而且我覺得這張床褥是物超所值的好睡（睡房篇再續）！！

每個人的必備電器都不同，而我在入伙時唯一手刀立馬跑去買的電器是電熱水煲，因為無時無刻可以飲到一杯滾燙的熱水是我的 comfort drink。至於其他電器例如雪櫃、電風扇、手提吸塵機，我在入住半年後，直至初夏才捨得入手。因為廚房太細，只能從洗衣機或單門雪櫃中二揀一，最後我選擇了雪櫃。然後大概每五天就要拿一袋衣服去洗衣店磅洗，是一個人生活時固定要用的日常開支。

## 租屋洗費清單

| | | |
|---|---|---|
| 簽約時 | • 一個月上期（首月租金）： | $6,500 |
| | • 兩個月按金： | $13,000 |
| | • 代理佣金（半個月租金）： | $3,250 |
| | • 水電費按金： | $500 |
| | • 釐印費（年租 0.5%）： | $195（$390 和業主平分） |
| | **合共** | **$23,445** |
| 每月洗費 | • 水電費： | $100 |
| | • 洗衣費： | $400（$80×5） |
| | • 日用品： | $200 |
| | • 電話費： | $500 |
| | • 生活費（食飯和搭車）： | $4,000 |
| | **合共** | **$5,200** |

## 「豐儉由人　要喜歡自己的選擇」

由細到大都知道自己是一個對金錢沒有概念的人，具體例子是在大學二年級時，我在一間公關公司做實習生，老闆問我「你覺得你一生人中，最多可以賺到幾多錢人工？」我想了想答「兩萬？」當時覺得自己已經答得太多，因為那時實習生津貼每月才一、二千元，只記得老闆當時露出一副詫異的表情。

因為這個特質，令我最初搬出來獨居時吃了很多苦頭，每條數都計錯，每一樣洗費都超出預算。沒想過找師傅上門換門鎖要 $800、洗衣費日用品樣樣貴、而往往在最手緊的時候，不小心跌爛朋友借給我出差用的相機鏡頭，維修要 $6,000（很合乎人物性格）；發現自己心跳太快確診甲狀腺亢進，抽血看專科又幾千……

還記得在入伙後好多個晚上，我都因為不夠錢而失眠，因

### 買傢俬

| | |
|---|---|
| • IKEA 雙人床架： | $639 |
| • 海馬床褥： | $3,268 |
| • Kami 書架（儲物櫃）： | $1,200 |
| • RITA 二斗櫃（床頭櫃）： | $780 |
| • 衣帽架： | $399 |
| • IKEA 鞋櫃： | $199.9 |
| • IKEA 窗簾： | $59.9 |
| • 無印 PP 儲物箱： | $480（$120×4） |
| • 電熱水煲： | $299 |
| 合共 | $7,324.8 |

為正職不容許我做兼職，所以只好想盡辦法進行「槓桿」增加現金，例如用信用卡增值 PayMe，然後過戶到儲蓄戶口，成為我入伙之初的及時雨。而要去一些必要的食飯聚會時，我總是搶先碌卡埋單，讓大家給我現金。這樣下來總是碌爆卡，但為了生存也別無他法。當時卡數大概是我一個月多的薪金，最後花了一年多才終於還清所有債務，結束天天記帳和數算戶口結餘的日子。

不過我知道這是自己的選擇，如果要慳，我實在應該搬到已有傢俬的單位或買二手傢俬，以及天天都買菜煮飯不外食，多走路少搭車。但我現在回想這段經歷，又覺得數口差或許是天父給我的祝福，要不然我應該沒有勇氣離開那個家，亦不相信自己有獨自生活的能力。

## 慳錢心法　關鍵在金錢概念

現在我已經擺脫月光族行列一段時間了！對我來說，成功儲蓄的關鍵在於金錢概念。以前我對於一條裙子 $500 是平或貴沒有想法，但一個人住之後我會將金錢形象化：這 $500 其實已經是月薪的幾多分之幾了、是租金的十三分一了之類。這樣就會意識到 $500 亦不是一個可有可無的小數目，慢慢地就大大減低了購物慾望，亦甚少亂購物了。不過，與將薪金三分一金額存起的目標距離尚遠，仍需繼續努力呢！

在搬出來住後不久，記得有一個投資有道的朋友對我說：「無辦法啦，你預咗要捱幾年」。當時聽到「幾年」這兩個字覺得好沉重，但捱下捱下原來已經捱過了。事實上也只是捱了一年多罷了！也沒到幾年啦，是不是？

**請！你！相信自己。很想鼓勵所有想搬出來追尋夢想生活的你說：一定可以的，支持你！**

# 客廳篇

194 cm 長 x 220 cm 闊（約 45 平方呎）

廁　廚

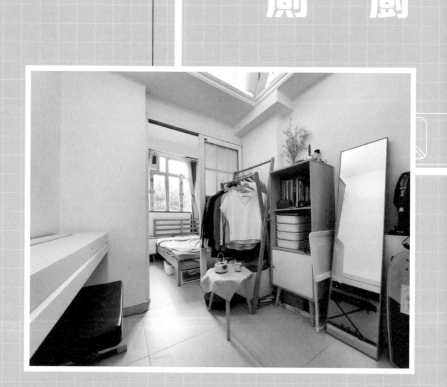

食飯與工作的地方，沒有電視機，但有數碼鋼琴。

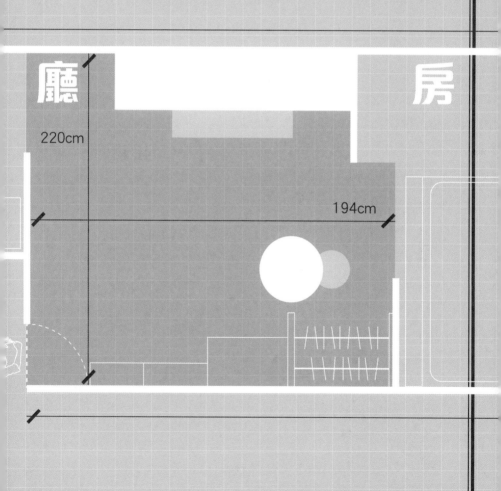

廳　房

220cm

194cm

# 自己換鎖無難度 慳 $800 安裝費

> 記得入伙的第一天，我已經交了第一堂獨自生活的「學費」：用 $800 更換木門門鎖，更被師傅說服：「兩道門換其中一道得啦」，未有如願一併更換鐵閘門鎖。這位師傅是我在整個大角咀社區中最不想踫見的人，因為他見過我最無助和無知的樣子，而且為人很冷漠。
>
> 雖然害怕遇見他，但我心底其實很感謝他，因為他和太太一起經營的五金舖是社區中最勤力的，週日與假日就算所有商店休息，他的店依然開門，而且每日都早開晚收。所以在我入伙之初經常麻煩他維修這個那個。雖然他收費很貴。
>
> 不過獨自住下來後，我漸漸開始會自己動手解決家中疑難，也就沒再打擾他了。因為我發現只要不牽涉電，大部分家居問題其實都能夠自己處理。例如今篇講解的換門鎖原來非常容易，只需要更換中間插鎖匙的鎖膽即可。

## 揹仔鎖鎖膽更換步驟

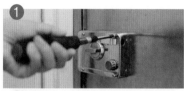

**STEP 1** 扭鬆屋內鎖身 4 粒螺絲，拆下鎖身。

**STEP 2** 拆除固定鎖膽的 3 窿片。

**STEP 3** 拔走鎖膽，妥善保管螺絲、3 窿片等所有配件。

**STEP 4** 拿舊鎖膽到五金舖配鎖膽。

**STEP 5** 換上新鎖膽

**STEP 6** 裝回 3 窿片和鎖身。

**STEP 7** 測試開鎖，完成！

---

**小貼士**

### 用膠紙固定

自己換鎖膽時，顧得了前，顧不了後，很容易發生扭螺絲時推跌鎖膽在地上的情況。所以建議大家利用膠紙作為你的第三隻手：用膠紙固定門鎖其中一面、防止移位，這樣你就可以專心慢慢扭緊螺絲。

可以用膠紙固定鎖膽位置。

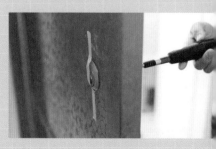

# 「鎖的二三事」

## 甚麼鎖？

訪問過資深鎖匠，他說香港家居大門門鎖主要有四種，包括自動鎖（俗稱揢仔鎖）、老虎鎖、大手柄套裝鎖和電子鎖；普通房門多用圓珠鎖和喇叭鎖。而我家鐵閘用的是揢仔鎖、木門用的是套裝鎖。

當日我拆下揢仔鎖的鎖膽後，半掩鐵閘，匆匆跑到幾條街之隔的旺角新填地街五金舖配一個新鎖膽，店員告知我這隻鎖膽屬於普通三開膽。原來不止鎖有很多種，連鎖膽都有很多款，除了三開膽，還有葫蘆膽、鵝膽、老虎膽等等。

## 貨比三家

同樣是一個三開鎖的鎖膽，我樓下五金舖賣 $350，新填地街只賣 $70，但前者聲稱品質較高，後者則是普通貨。在考慮到我之前已經大拿拿掏出 $800 更換木門門鎖，所以最後決定選擇 $70 的 Rabbit 牌鎖膽。

## 重用舊零件

換鎖時要好好保存所有拆下來的小零件，因為除了鎖膽，其他部分的所有舊零件都需要重用。有一個深刻教訓是，在拆除舊鎖膽後，鐵閘留下一個深不見底的圓洞，在為新鎖膽扭上螺絲時，一不留神，就將螺絲跌進圓洞裏，費盡心思都無法取回螺絲，最後又要跑到五金舖買一粒螺絲，回家後又發現新螺絲長度太長、自己又無工具鋸斷，於是又要走到舖頭麻煩店員幫忙鋸短。

還有就是拆掉的舊鎖膽和舊鎖匙也不要丟掉，因為在租約完結時可以換回舊鎖膽，才交樓予業主，新鎖膽又可以帶到新居繼續用。

不過，資深鎖匠説一分錢一分貨，他就奉勸大家不要食平買淘寶貨，否則三更半夜開不到門就更得不償失。但他指亦不必買逾千元的名牌來佬貨，買中價的幾百元鎖膽已經好高質，所以大家要自行衡量和格價。至於我自己更換了這把 Rabbit 牌鎖膽已一年多，至今仍好使好用。但説真的，門鎖感覺不算太硬淨，但也可能只是我訪問完師傅之後煞有介事的錯覺。

### 哪種鎖最安全？

以上都是針對更換鎖膽，如果想更換整個門鎖又該選擇哪種鎖？資深鎖匠説鎖身不外露的門鎖最安全，例如插芯鎖，因為賊人通常都是用暴力打爆門鎖爆竊，而不是慢慢解鎖。所以輕身又外露的揹仔鎖風險最大，而舊式老虎鎖因為是利用鎖栓上下貫穿整個鎖身和鎖口，加上鎖身較重，亦算穩陣。

至於 $800 換門鎖貴不貴，受訪者無直接評論，只説視乎鎖膽價錢，以油尖旺等舊區為例，若請師傅上門換門鎖，如果鎖膽價值約 $100，就會收人工連材料費約 300 多元。

### 記得請店員修剪鎖膽長度！

買完鎖膽之後，不要趕住走！否則你必然需要折返五金舖。事關每個鎖膽都有一塊薄片連接鎖膽和鎖身，而薄片的長度因應每個門鎖的厚度而不同，所以新鎖膽的薄片好長，方便用家按需要修剪。因此除非你家中有一把強大到可以剪斷金屬的鉸剪，不然就要記得請店員幫忙修剪薄片長度至與舊鎖膽長度相若。

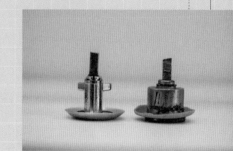

記得麻煩店員修剪鎖膽長度，新舊長度要差不多。

## 3.2 家居佈置攻略

> 屋子光猛，窗明几淨，牆身雪白，沒太多物件。因此單位雖小，但簡潔明亮。佈置理念是盡量簡潔，無論是物件數量還是傢俬顏色。

全屋統一使用淺木色傢俬，主色佔全屋傢俬七成就能達致一室和諧。

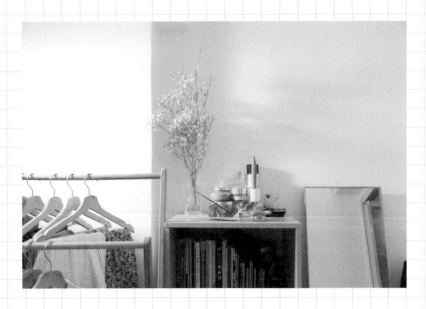

## 統一配色

在 IKEA 選定了全屋最大件傢俬——TARVA 松木雙人床架之後，亦同時確立了全屋佈置以淺啡色為主、白色為副的風格。大件傢俬如衣帽架、書櫃、床頭櫃一律淺啡色，小型物件如鞋櫃、儲物盒、窗紗選白色。

在瀏覽過不少家品網站後發現，坊間傢俬普遍都設有黑、白、淺啡與深啡四色，因此揀選其中一款為主色，即使在不同商店採購，都能夠輕易找到色調一致的傢俬。

曾經訪問過一位收納師，她說日本收納課程建議主色佔全屋傢俬七成，其餘顏色佔三成，七三比例或以上就能夠打造一室和諧的簡約風格。

尋尋覓覓，終於如願。得到一個竹木掛衣架，比衣櫃更輕便。

## 傢俬的選擇

使用淺木色傢俬的好處是不費吹灰就令屋子淡雅沉穩，如日系窩居。在本地傢俬網店 more funiture 看中兩個柔和含蓄的日系櫃子：Kami 書櫃和 RITA 二斗櫃（用作床頭櫃），喜歡以八字形收尾的櫃腳細節，低調而見巧思，雖然櫃子售價不特別便宜。

又因為時常到日本城補充日用品，偶爾會遇上和我家風格匹配的平價好物，例如是家中必備圓形木櫈、白色高身摺枱還有 $200 有找的白色小茶几，放置手提電腦尺寸剛好，在不使用茶几時輕鬆拆除枱腳、收納於櫃底，很適合窩居使用。

另外是我堅持不用衣櫃，改用衣帽架，因為曾在《明周》任職設計生活組記者時，見過一個實木衣帽架，深色棕木俐落大方，從此念念不忘。但花過好些時間尋找衣帽架，卻發現香港選擇很少，不是價錢太貴、就是設計粗糙。也許因為衣帽架掛衣容量不多，而且不少人都有家居潮濕的顧慮，故在細小而人多的香港窩居沒太大市場？但我一直覺得衣帽架很適合要經常搬家的人，因為出走時比起衣櫃輕便許多。

最後在實惠買了這 $399 竹木雙桿掛衣架，闊 64cm、厚 43cm、高 155cm，對於預算少的人而言是很不錯的選擇。在冬季時，我會在竹桿上添加一排六格儲物袋，增加擺放摺疊衣物如毛衣的收納空間。而且**我會以掛衣架能夠收納的空間作為每一季衣物數量的指標，不常穿的衣物摺疊捐贈、減少購買新衣。**

## 高至矮排列傢俬

日本建築設計行業有一個用語叫「動線」，即形容室內最常移動的點與點之間要預留一條走道，受訪收納師說走道需闊約 60cm。預留動線是基於方便緊急逃生的安全考慮，亦可令屋子顯得更井然有序。

在細小的劏房中央要預留動線，代表傢具只能靠兩邊牆身擺放。為免產生壓迫感，我將傢俬高度控制在 150cm 以內，即不高於自己身高。傢具由小至大、矮至高地排列：從門口的半身鞋櫃、1.4 米書櫃到 1.5 米衣帽架。

令人從戶外走到室內仍然感覺寬廣。

## 3.3 收納術大全

業主是裝修師傅,剛為全屋翻新,添了假天花,成了行李唛的安放之處。

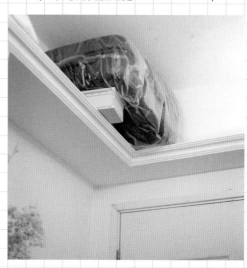

> 陪伴我走過多次搬家的灰色行李唛,明明尺寸只是幾個階磚大小,但在劏房裏頭卻赫然成為龐然大物,難以覓得棲身之所,放床底太厚、放角落亦太佔空間。可幸,有天抬頭發現雖然我家面積不大,但樓底算高,有近 2.8 米。必須好好善用天花和床底的垂直儲物空間。

## 善用天花與床底

　　客廳天花板有一道闊約 30cm 的假天花燈糟，將行李唸平放上去，剛好。了結一宗煩心事。後來我又將籃球、排球、幾條廁紙、一個膠水桶和一袋雜物放上去，主要都是一些「揦碇」但輕身的物件。但始終假天花不是抽屜，無法完美隱藏物件，因此擺放的東西不宜多，亦要避免物品接觸到光管。

　　假天花還有一個意想不到的用處是：掛！毛！巾！洗澡後將毛巾掛晾在客廳或睡房假天花，輕鬆解決劏房廁所抽氣扇風力微弱、掛在屋外又大塵的問題。而床底亦是必須善用的儲物空間，比起一體成形的連抽屜收納床，用組合式床架配以儲物盒更適合我們這些租屋者，以便隨時搬家。只要量度好床底空間、使用統一款式的儲物硬盒，床底便能化身 2 米乘 1.5 米的巨大儲物櫃。

　　建議任何儲物盒都選用硬盒，一來方便堆疊存放，亦可以避免「軟叭叭」的盒子令東西顯得鬆散不整齊。

掛了毛巾的假天花是最實用的！

慢慢地，用心地摺衫，就會如此整整齊齊。

## 「摺衣物心法」

　　小時候在沙田屋邨長大，當時屋子很細、住得很擠，約 300 呎住了 6 個人。有一段時間我和妹妹、姐姐三姊妹同睡一張碌架床，要共用衣櫃和爭用電腦。但依然懷念那時候屋子有一個騎樓，透過鐵枝窗框遠望山景，可以暫時擺脫屋內紛擾，還留下不少和同學煲電話粥的美好回憶。在中五那年舉家搬到油塘，家大了一倍，姐姐離家出走了。我擁有屬於自己的衣櫃。在上課以外的空餘時間，我會看 YouTube 鑽研各種摺衫方法，記得摺床單的影片重複看了很多遍才學會，意外發現自己非常非常喜歡整理。

　　直至現在，**每當工作或生活遇到不如意或洩氣的時候，我都會花時間慢慢摺衫，透過專注地、重複地做着自己擅長的事情，讓自己平靜下來，亦可以慢慢尋回對自己的信心。**

## 大原則：長形摺法

摺衫有好多種方法，我覺得大原則是將每一件衣服都分成左中右三份，然後將左右兩邊摺到中間，令衣物變成長方形，就可以摺細成你心目中的尺寸。後來我發現只要是平面的物件，只要想方法將它妥貼地摺成長方形，其實就能夠被完美收納，由恤衫、內衣、襪子以至床單、膠袋均萬變不離其宗。

下面用小插畫示範各種物件的摺法：

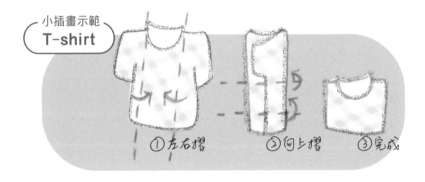

小插畫示範
**T-shirt**

①左右摺　②向上摺　③完成

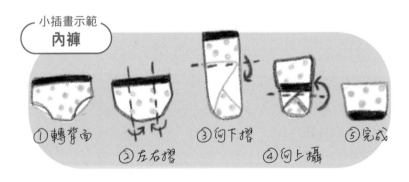

小插畫示範
**內褲**

①轉背面
②左右摺
③向下摺
④向上攝
⑤完成

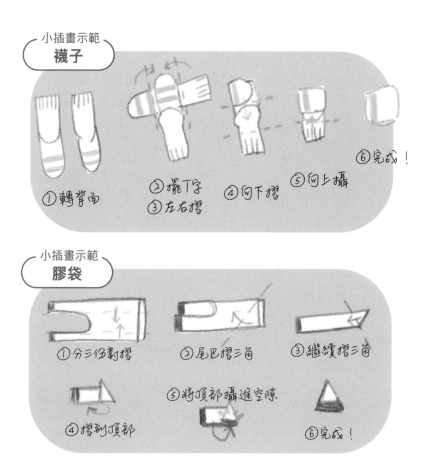

小插畫示範
**襪子**

①轉背面
②擺丁字
③左右摺
④向下摺
⑤向上攝
⑥完成！

小插畫示範
**膠袋**

①分三份對摺
②尾巴摺三角
③繼續摺三角
④摺到頂部
⑤將頂部攝進空隙
⑥完成！

大家看完圖解是不是都大致掌握到方法呢？

　　有一個小故事想分享是，連膠袋都會摺疊收藏好，是源於在長洲居住時，有一次到茶記食午飯，但碟頭飯份量實在太大，於是就跑到島上一家可以借用環保餐盒的小店借了膠盒，把剩下的半碟飯打包帶走。坐在對面的夫婦看到後，遞給我一個摺成小小三角形的膠袋，說可以給我把飯盒袋走。我覺得這摺法非常神奇，一個大大的膠袋，原來可以摺成如此小巧的巴掌大小、方便收納和重用呀，於是就順着膠袋摺痕，也嘗試仿做、摺摺看。

但不得不承認有一些衣服是奇形怪狀到無法輕易將它變成長方形的，這個時候你有三個選項：一放棄摺衫，改用衣架掛起，很適用於連身裙；二改變摺法，隨意將衣服摺小，眼不見為淨；三：用工夫輔助。

在剛學習摺衫時，一直無法準確拿捏摺衫大小，總是摺得一件大一件小的。於是在網上看到有個網誌，教人自製紙皮摺衫板，於是自己也真的做了一個。只要把難摺的衣服統統鋪上去，摺三下就能夠輕易摺成一件件尺寸統一的衣服。

行李喼也是「隱藏版」收納盒子啊！

## DIY 摺衫板
## 摺衫步驟

STEP ❶

STEP ❷
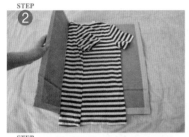

STEP ❸
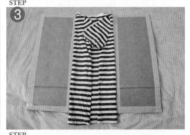

STEP ❹
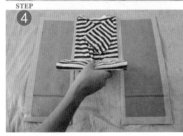

STEP ❺
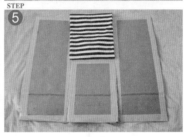

　　摺衫板製作方法簡單，只需要用一塊硬卡紙／紙皮，切割成 3 塊長 50cm、闊 20cm 的長方形，唯獨中間那塊要再在中間橫切一刀，成為兩張卡，然後用闊身皺紋膠紙黏起 4 塊紙板，每張中間預留 0.5cm 空位，完成！

　　由於經常使用，摺衫板很快就變得殘舊，於是我曾經拜託經常網購的朋友幫忙買一個現成的塑膠摺衫板。但到貨後發現這現成摺衫板非常不好用，體積又大又重，而且使用時容易移位，竟然比不上自己手造的摺衫板平靚正。現在我已經掌握到摺衫的手感，可以徒手摺出自己滿意的衣服，就不再需要摺衫板了。

## 所有東西都有專屬位置

外出後回到家中的第一件事是換上輕便的起居服！我在門後安裝了一個大掛勾，掛上更換下來的衣物，地上亦放置一個正方形籐籃，安放需要送洗的衣物，籐籃長闊高各 33cm，大容量令人安心，裝滿一籃就是一袋約 10 磅衣服的重量。

在小小的家居裏，每件東西都要有自己的專屬位置，尤其是一個放置穿過但未需要洗滌的衣物的角落尤其重要，實在見過太多混亂居所都會有一個個「衣服山」。此外就是在門口旁邊放一塊長地毯界定擺放鞋子的位置。我盡量不買新的收納盒子或袋子，多數改造食物盒或包裝盒代替。例如用月餅盒作護膚品、髮蠟、茶包的小物層架；鼓油碟作飾物盒；鞋盒作工具箱等。

所有物件的擺放都有既定順序，書本由高至矮、掛衣由長到短，摺衣用顏色分類收納，小物以常用程度由外至內擺放。至於紙張，**收納師受訪者曾經一語道破：工作相關的紙張就留在公司呀！** 根本不需要帶紙張回家。因此在我家中是不會見到任何七零八落的孤獨紙張。

用月餅盒收納襪子，讓每件小物都有專屬的位置。

睡床下方空出的位置，放幾個儲物膠箱，太好用了！

　　各物都擁有自己的獨有位置後，就只需要在每次使用物件後都放回原位，就能夠達成井然有序的家居目標了！而且可以完美解決突然想找一件物件卻不知道放在哪裏的情況。（眼鏡除外，這是我的壞習慣，就是在突然覺得超級疲累時總是隨手脫下眼鏡，轉頭就不知道自己放在哪。所以我有兩副眼鏡，總是戴着一副眼鏡尋找另一副眼鏡。）

**3.4**

# 在家工作的煩惱

> 2020 年新冠肺炎疫情殺全球人一個措手不及，但這一年令我特別慶幸自己已經搬出來獨居，不知道這個城市有多少人在那壓抑的家困着呢？希望大家都在此城尋到一片可以自在喘息的地方。

疫情時，很慶幸有自己的家可以窩着工作。

（位置四）喜歡坐在地上，小茶几還可以輕鬆拆腳收藏。

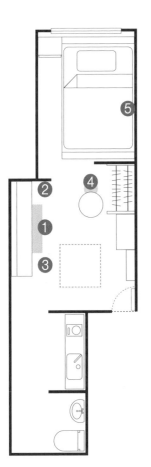

我的窩居容不下一張像樣的工作椅，遑論電腦枱，那可以在家哪裏工作呢？我日常會在五個位置工作，隨心情移動：

**位置 ❶**
枱：數碼鋼琴；椅：鋼琴椅；背靠：無。

**位置 ❷**
枱：數碼鋼琴椅：鋼琴椅；背靠：牆。

**位置 ❸**
枱：高身白色摺枱；椅：鋼琴椅；背靠：鋼琴。

**位置 ❹**
枱：小茶几；椅：坐墊；背靠：趟門 / 牆。

**位置 ❺**
枱：枕頭；椅：床；背靠：牆。

如果要長時間工作，沒有背靠實在不行，因此我最常坐下來工作的位置是 ❹ 和 ❺。我很喜歡坐在地上，而坐在床上工作都幾 chill，不知道大家會不會想到更好的方法？

位置 ❺
全屋最舒適的工作位置在床，但要抗衡不要躺下去的魔力就是了。

# 要安裝寬頻嗎?

相信香港地每一個人都曾經為網絡煩惱,無論是電話費簽了幾年約但收訊不好、家居上網寬頻斷線又龜速,抑或是「cut 極都 cut 不到的 cableTV」。因此搬出來自住後,我決定在每方面都盡量保持自由,給予自己說走就走的控制權,包括在電話完約後轉用每個月續約的自由鳥、不安裝家居寬頻,而是將手機數據用熱點(hotspots)方式分享給手提電腦。

自由當然有代價,用自由鳥的月費比上台貴一些,因為在家工作需要,有數之不盡的 zoom 訪問要做,所以每月數據用量頗大,選用最高用量計劃 15GB 4G 42Mbps 月費計劃,15G 後可以繼續用 2Mbps 4G 網絡慢速無限上網,月費 $230。不過,好處是沒有任何不明雜費、可以隨時中止合約與更改月費計劃,而且全部手續都可以經手機應用程式進行、不用面對人,不用怕狀態不好和腦波弱的時候,傻傻地簽下令人懊悔的 N 年合約。

在電腦使用手機數據熱點無疑是多了一重工序,但可以減少一筆寬頻上網費,我覺得很值得。而在使用了一部二手「雜嘜」手提電腦兩年多後,壞過火牛又壞了鍵盤,開電腦舖的妹夫最近給了我一部可以插電話卡的 4G 二手手提電腦,嘩,買了一張電話 sim 卡一插即用,不必再左連右連手機 Wi-Fi,令人感動。

**很推薦大家去旺角始創中心買一張「鴨聊佳」電話卡,365 日 70GB 4G 數據卡售價只是 $114(原本標價 $448),無痛解決上網問題。**

何解始終不肯安裝寬頻?因為始終小數怕長計,當租金已經是一筆每月必須的固定開支,而又是不能逃離的責任時,其他費用可省則省、其他承諾可免則免。因為現在這個時勢,今日不知明天事,誰能說準下個月,我身在何處?

## 3.5 讓生活過得好一些的小物

一炷香的時間有多長？看着插在線香板上的一根幼枝線香可知道嗎？

> 黑夜裏，點一根線香，看一縷輕煙徐徐升起，薰得一室芳香。聽着 Lo-Fi 音樂享受微醺晚上，深呼吸放鬆，在似夢非夢間浮遊。

## 香氣與蠟燭

短居長洲時，有時放工後不直接回家，從碼頭下船繞路到家的另一端吃台式糖水，路上會經過一間印度精品小店，每每都被店舖香氣吸引而停下腳步。店東說這是印度線香的味道。現在每逢遇見印度商店，都必進店內找尋那由六角形藍色紙盒盛載的印度線香，我鍾情的是由 Shashi 出品的 DENIM 味道，香氣淡雅不嗆鼻，略帶果香。但到過很多商店都是售賣印度 GR 出品，但試過好幾款暢銷線香，例如 peace 和 himalaya 味道，總覺得香味太濃。家小，香氛味道只可淡不宜濃。

有時到訪的朋友亦會送我各式香氛蠟燭，大鐵罐的、小玻璃樽的，妹妹送的韓國手信樂天世界塔 Seoul Sky Mystery Candle 深得我心，有點像海洋的味道。可惜是以鐵罐盛載的香氛蠟燭頗佔空間，而且燃點三數次後，罐底的蠟很難用打火機點着、罐邊的蠟亦總燒不盡。

還是喜歡插在線香板上的一根幼枝線香，簡單而優雅的燒成一串灰，不為嗜香者留下負擔。偶爾我亦會只點一個無味的、小巧的迷你蠟燭，為家中添一點橙光。我也很喜愛在 IKEA 買的金色小蠟燭台，有着英國設計大師 Tom Dixon 的金屬感。這小型蠟燭台在吸煙的朋友來訪時，還可以暫時充當煙灰缸呢！

柔和的燈光，緩解
疲勞，令人安穩。

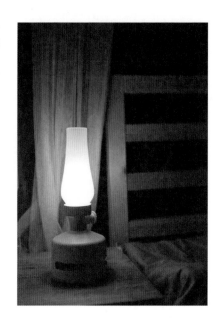

## 床頭燈 × 藍芽喇叭

　　朋友送贈我一份窩心入伙禮物，是一盞外型酷似復古煤油燈，但同時是藍牙喇叭的 MoriMori LED Lantern Speaker。晶瑩的玻璃燈罩透出柔和橙光，在每個疲憊晚上，我都會扭開小燈，播放馳放音樂，看窗外無人的街道與遙遠的大廈燈光發呆，飛快移動的雲朵與彎月陪我進睡，有時會看到幾顆璀璨星星。音樂是一個人生活的最佳夥伴，在悲傷時快樂時憤怒時，給我安慰。

　　但有一天晚上，我不慎打翻了燈，玻璃散落一地。遍尋替代燈罩，無果。幸而，就在我撰寫這篇文章的時候，在網上搜到台灣樂天網站有售此款燈罩的霧面款式，終下了單，集運來港。沒玻璃的剔透，但霧光下的秋色又有着另一番韻味。

　　大家也不妨好好為自己的家居物色美麗而有質感的小物，善待自己的身心靈。

## 同場加演：必備工具箱架生

　　每個家居除了要有急救箱，還需要一個工具箱，我沒額外買箱子，而是用舊鞋盒代替，和大家分享一個人住的必備8件五金工具：

膠紙很重要！無論是唧玻璃膠、換門鎖、修復牆身都要用上，所以家中常備不同粗幼皺紋膠紙和牛皮膠紙。

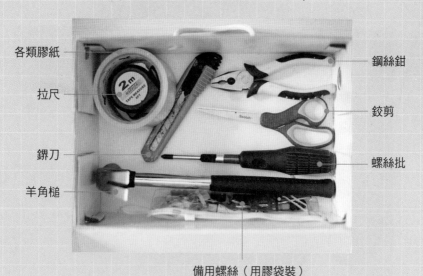

各類膠紙

拉尺

鋤刀

羊角槌

鋼絲鉗

鉸剪

螺絲批

備用螺絲（用膠袋裝）

廚　廳

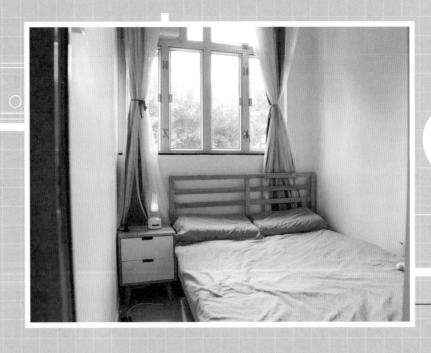

全屋最喜歡的地方，有一扇大窗和超舒服床褥。

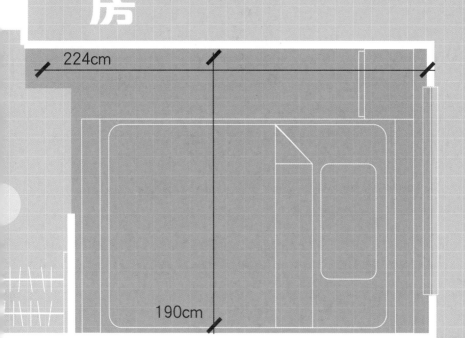

房

224cm

190cm

**4.1**

# 窗的故事 通風與防蚊

善用窗簾可同時防蚊又不會過分阻礙通風。

> 蟬鳴初夏,床鋪散發着日曬後的和暖氣息。白窗紗與藍天交織,伴隨涼風。我對白窗簾情有獨鍾,總想起日劇裏的午後時分,日光從白簾透進和室,璀璨耀眼。

## 伸縮杆變窗簾軌

屋子原本只有一道窗簾軌,入伙初期只掛上一幅白窗紗,但因為窗外有一盞大街燈,即使拉起白窗紗,屋內黑夜仍同白晝,光不成眠。於是在沿用白窗紗的同時,加裝了一道遮光窗簾。不想鑽牆加添窗簾軌的話,可以買一根伸縮杆代替。

試過好幾款伸縮杆,發現以「12蚊店」的最好用,塑膠製的幼身款式,承重力只有3公斤或以下,但用來懸掛白窗紗恰到好處。伸縮杆安裝容易,只需要伸長至比要安裝的闊度多1至3cm,將杆的一端打斜壓住一面牆,另一端從下而上用力塞進兩牆中間,確保伸縮杆呈水平線即可。

購買時唯一要注意的地方是伸縮杆的粗幼,因為每塊窗簾的洞口不一,幼身伸縮杆圓徑1cm,可以輕鬆套上不同門簾、窗簾,但一些重型金屬伸縮杆圓徑達3cm,窗簾洞口未必夠大。

## 靜止的風

劏房通風差似乎是宿命,就如第一章所述,典型劏房的門口是一條無風走廊。狀況其實就像是住在一間大屋的其中一間房間,當屋內門窗閉鎖,即使打開自己房間的木門和窗戶,都無法形成對流風,只能靜候房間窗戶吹來似有還無的風。

世界綠色組織和聖公會麥理浩夫人中心在2015年和2016年曾為134個葵涌劏房戶上門量度風速,發現95%室內風速極低,儀器讀數為0,即是連儀器都無法偵測的速度。

**我算是劏房戶中比較幸運的,因為我的家有獨立門口,不用經過無風走廊,所以敞開大門和窗戶就有對流風。**只是不開門的話,單靠窗戶吹進的風還是較為微弱。幸而只要不是過分翳焗的颱風前夜,大部分日子在睡房還不算太熱,還是能夠看見涼風微微掀動白窗紗。

# 「防蚊大作戰」

　　蚊子滋擾問題，多數成為不少劏房更加侷促難耐的一大原因。曾經和一個為香港劏房戶設計傢俬的建築師聊天，他説很多劏房戶都不敢開窗，生怕蚊子飛入屋擾夢，他建議：「其實只要加設蚊網，就能放心打開窗戶，很多劏房就會有風」。

　　不想安裝蚊網怎算好？可以參考一下我對付蚊子的方法。

　　在沉睡的晚上，耳邊突然聽到煩擾的蚊子嗡嗡聲，這個時候必須拍蚊。**一擊即中的技巧是，在漆黑的環境中，突然開燈。蚊子會因為一時適應不到變化、而短暫停留在牆壁上不動。**所以，必須在事前把握開燈和拍蚊時機，準備好強而有力的電蚊拍或拖鞋，同時戴好眼鏡、預備好金睛火眼追蹤蚊子行蹤，殺牠一個措手不及。

　　另外是你有沒有發現晚上關燈後、在床上碌電話時蚊子會突然「蒲頭」？這是因為部分蚊子有趨光性和夜行性特質，所

低層住戶必備的電蚊香。

以我覺得最簡單有效的預防蚊子入屋方法就是在蚊蟲最活躍的黃昏來臨之前，先拉起遮光窗簾，才施施然開房燈，你會發現關上窗簾的晚上，蚊子飛入屋的情況少好多。

有時我想照樣拉開窗簾看夜景和讓涼風入屋的話，我就會只拉上薄窗紗充當蚊網、不開大光燈，只扭開床頭小燈，對防蚊亦很有效用。

## 呼吸會「害」我們被蚊叮？

不過，據加州理工學院 2015 年研究發現蚊子會透過溫度、味覺（例如人類的汗味）和視覺，還有二氧化碳來尋找獵物。對，意味我們呼吸都有「害」，害我們被蚊叮。所以在運動過後、或是體溫高、呼吸快、滿頭大汗時，特別容易成為蚊子目標。所以在體溫太熱時趕快淋浴，可以減低成為蚊叮受害者的風險。至於電蚊香和電蚊拍還是家中必備的。

電蚊拍一擊即中的方法是突然開燈，蚊子隨即定格。

## 4.2

# 從鋼琴說劏房隔音

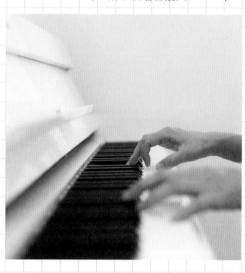

住劏房還是有空間放琴，選靜音數碼鋼琴就不怕嘈音擾人。

> 琴音總令我觸動，有時想哭。也許是流行曲中的一小節伴奏，又或是古典樂的壯麗獨奏，都能令躁動不安的心頃刻安靜下來。結他聲雖也動人，但唯有琴音能令我瞬間起雞皮疙瘩。在出來工作的第二年，終於跑去學琴。練琴是無止境的，在工作以外的閒暇練琴，常以忙碌為藉口，又咬緊牙關撐了過去。離家出走後暫緩了學琴，而在大角咀安定下來後，急不及待想要重拾鋼琴。

## 聲音的來源

很記得在離家出走前半個月，在升降機巧遇隔壁鄰居，發現原來她年紀只比我小一、兩歲。不知哪來的勇氣，我開聲就說很抱歉呢，我家經常吵架，打擾到你們吧？她溫婉說：不會呀！根本不知道聲從何來，只知有人吵架。我驚訝說，但我彈琴會嘈到你吧？她驚呼原來是你呀？

始才發覺原來關上屋子大門，我們根本分辨不到門外是誰人發出嘈音，除非是聽見熟人的聲音。

曾經在一篇家居隔音報道裏，訪問過一位物理教授，他說我們總以為嘈音從樓上傳來，但實情是聲音會在建築物的鋼筋和混凝土中迴盪反彈，要確定聲音來源還是必須親身查證。令我記起曾看過一篇討論區文章，有網民分享原以為是樓上傳來的嘈音，原來來自隔壁單位。

## 嘈音要從源頭消音

現在大角咀的家窗朝公園，嘈音不算厲害，大部分時間的夜裏是安靜的，但間中還是會被跑車呼嘯駛過的聲音驚醒。而現在居於低層才發現，原來屋內是能夠清晰聽見樓下的各種說話聲：喝醉的夢話、爭吵的粗口、玩樂的嬉笑，有好幾次我想對着樓下咆哮「細聲啲啦！」但住下來其實慢慢會習慣與嘈音共存。

在該篇報道中，我土炮測試了坊間不同的家居隔音方法：吸音海綿、泡綿牆、吸音板，其中發現吸音板的「擋音」效果較佳，背後原理是吸音板密度最高，如像密封的牆，比較能夠彈走外來聲音。但一般在音樂室常用的吸音海綿的結構有很多細孔，聲音被「吸」進海綿後，會在海綿內迴盪，作用是消音，而不會像「密封的牆」般將聲音彈走。

原來人耳對於聲音能量的變化並不敏感，即使將聲音能量減掉大半，亦不過低了 3 個分貝，因此受訪者都說在家居進行隔音的作用有限，反而在嘈音源頭吸音，效用更大。例如聽到鄰居小孩在家中奔跑，不應該把自己的家改造成銅牆鐵壁、貼滿吸音板，而是該送贈塑膠地板給那戶小孩子的家。

不過有一個容易又有用的隔音方法是，使用門縫條封好家中門窗縫隙，是一種既可隔音又能防蚊蟲飛進室內的好方法。而又看過一篇好精彩的網上討論帖文是，有 DSE 考生徵求意見，想以一千元預算自製隔音房間溫書，因為弟弟經常在客廳製造噪音。網民意見多多，包括建議在牆身貼滿發泡膠、雞蛋紙托等等奇想，不過大家公認最實用的方法是用一千元買一個降噪耳筒，或者給弟弟一千元要他到街上玩。

## 選擇數碼鋼琴的好處

大角咀家裏，我選擇的是較為輕巧的數碼鋼琴，沒有勉強安置傳統鋼琴，那是純白色 Yamaha YDP-S34 數碼鋼琴，價錢 $8,900，分期兩年付款，好處如下：

我的數碼鋼琴僅高 79cm（未開琴蓋）、闊 135cm、厚 29cm，最主要是厚度考慮，若放傳統鋼琴，會佔去客廳至少四分一空間。

### 尺寸小

最小巧的直立式鋼琴亦高 1 米、闊 1.5 米、厚 0.5 米，但

### 易保養

我曾在油塘舊居房間的床和電腦枱中間強行塞進一部傳統直

數碼鋼琴再仿真，琴鍵仍然比真琴輕身。

## 你會不會挺身而出？

因為成長中的家暴事件，長大的過程裏充滿着哭泣、恐懼、憎恨與悲傷，那時候我很想有人（或鄰居？）能挺身而出，但沒有。事實是，我其實連自己也不能衝破親情的枷鎖報警，只能夠以身擋着，承受着。

所以我一直對哭聲有點敏感，如果在家中聽到鄰戶傳來小孩或女士嚎哭，我都會留意會不會伴隨大人的打罵聲。

有一晚深夜，我聽到街上有女生叫救命，我思量了一下，打了電話報警，後來警車到了我家附近巡邏，最後應該沒有發現甚麼特別情況就收車了。也許，那只是我過分敏感，不過我寧願聽錯了，也不想讓不幸發生。

立鋼琴，但因為尺寸太剛好，無法經常拉出鋼琴，為琴背清潔。而且傳統鋼琴重量動輒 200 公斤，甚為笨重。我的數碼琴只重 36 公斤，容易打理，沒有定時調音的需要。

### 靜音

因為工作很晚下班，曾經在油塘家收工後練琴，被鄰居投訴過。而數碼琴的好處是大多都內置了插耳筒彈琴的靜音模式，多晚收工都能練琴。雖然現在一些傳統鋼琴都支援靜音功能，但售價相應增加。另外亦可以為傳統鋼琴加裝靜音系統，不過索價數千元。

### 價錢平

全新的傳統直立鋼琴以數萬元起跳，品質好的二手琴價錢亦不菲。雖然有朋友介紹在二手買賣平台 carousell 可以找到免費轉讓的傳統琴，不過由於要拆琴搬到元朗村屋頂樓、再組裝，運琴費用亦要 \$3,000。

**4.3**

# 輕鬆還原潔白牆身

我家假天花是不是頗精緻呢？牆身還非常潔白！

>> 油塘舊家非常潮濕，春夏間如住在深山之中，開窗只見雲霧。家中牆身與天花在持續濡濕下長滿霉菌，成了一點一點的黑。做地盤的爸爸有一年農曆新年決定為全屋天花板髹上新油，但髹到我房間天花板的一半發現油漆不夠，於是就停手了，留下了鴛鴦色的天花板。在生活上比較隨心的他，又喜歡動不動就在家中鑽牆，例如為我房加一把風扇，鑽歪了洞也不顧；所以我房間的風扇是歪的，很逗趣。"

在自己搬出來住之後，我堅持不鑽牆，所有掛牆物都用吸盤設計，盡量保持潔白牆身。但歌仔都有得唱：「剛好一個人，當然一個人，才能留意天花的裂痕」。在家中的日子就是能夠發現牆身有很多裂痕、污漬和坑洞，而牆上的裂痕因為會不斷蔓延；因此不能視而不見，最好是及早制止。

## 清除污漬

很喜歡靠牆坐的我，經常發現牆上有衣服染料的顏色，例如是牛仔外套甩色，白牆被染上一片藍，而及早發現污漬，可用濕布輕搾、再用乾布印乾，便能清除。

訪問過裝修老行尊，他說如果牆身沾到湯汁等水性污漬，可以用半乾濕海綿、順着鬆油的紋路輕抹，就能抹去。但若然是潤膚油等油性污漬，因為已經「索進」乳膠漆中，大多數都返魂乏術，但仍可以試用火酒小範圍輕抹，作最後掙扎。

不過我自己大愛一個除污方法就是用 1000 號或以上的幼身砂紙輕擦牆身污漬，就能夠輕易去除所有頑固污漬，萬試萬靈。但記得擦牆時要戴口罩，小心吸入灰塵啊！

## 省牆技巧

用砂紙省牆時以逆紋方向（如果牆身油漆是打直鬆，那上下方向就叫順紋、左右方向就是逆紋）擦拭，可以去污得更徹底。此外，在手指和砂紙之間墊一塊海綿才擦牆，可令力度更均勻，不會在牆身留下一處深色圓印。

砂紙號碼愈小代表表面愈粗糙，220 號砂紙代表 1 吋面積中噴了 220 粒砂粒、1000 號砂紙代表噴了 1,000 粒。當顆粒數量愈少，顆粒就會愈大粒和愈粗糙。所以如果只是想輕

輕抹走牆身表面污漬，用 1000 號幼身砂紙即可；若然是要磨平牆身或牆灰（俗稱跌灰），才要出動 220 號砂紙或 120 號砂紙磚。

## ⌜小面積髹油　輕而易舉⌟

如果污漬太大撻，又不想用砂紙「省」到家中沙塵滾滾，可以選擇小面積髹油。髹油比想像中容易，而且是能夠令污漬完美消失的簡單方法。受訪者建議買普通乳膠漆遮蓋污漬，不要買三合一油漆，因為後者質地較亮面反而會突顯瑕疵。而只是小面積髹油（1 呎以內），油掃選兩吋闊就夠。

看着雪白的白牆，在外的煩擾也頓時可以放下。

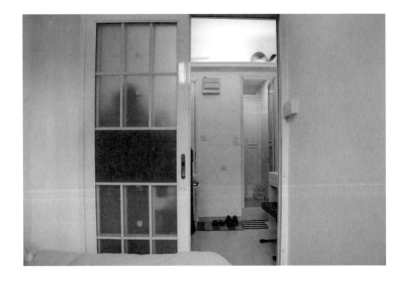

## 甩皮、撞凹要補灰

從牆上撕掉海報，一不小心令牆身脫了一小塊油膝。有說在未撕膠紙前，可以用風筒輕輕吹溶膠紙、再用濕布抹走膠紙，即可令牆身不留痕。不過要小心熱風溫度不能過高，否則令膠紙再度黏在牆上。

原來即使牆身只是甩了一片皮，都需要先補上牆灰才髹新油，但又不可以直接填上牆灰，而是要先挖深甩皮位置成為至少 2mm 深的坑洞，或一個一毫子硬幣的厚度，才有足夠空間藏灰，否則批上去的牆灰都會甩掉，功虧一簣。其實補灰不難，只是要跨過剒深坑洞的心理關口。

### 髹油三步驟

**STEP 1**
用 220 號粗糙砂紙省牆，令表面變粗糙。

**STEP 2**
直接上新油，第一層乳膠漆稀 如水，逆紋掃上。

**STEP 3**
乾透後，順紋髹上第二層乳膠漆，融入原有牆身紋路，第二層乳膠漆要比第一層濃稠。

### 貼士

- 如果牆身有油漬，在上新油前先抹一層啞白油，再髹新油。
- 髹新油時可以盡量髹至牆邊轉角位，防止新舊油呈現鴛鴦色。

## 補灰五步驟

**STEP ❶** 刴深凹痕邊緣至深度最少 2mm；

**STEP ❷** 用吸塵機或濕布清走坑內細粉；

**STEP ❸** 用漆鏟補灰，先補邊緣，再補中心；

**STEP ❹** 大面積上灰（又稱批灰），刴平牆灰；

**STEP ❺** 牆灰乾透，用粗砂紙或砂紙磚打磨磨平，即「跣灰」。
完成就可以髹上新油！

受訪者雖介紹我用一包一磅的牆之寶，稱足夠一呎範圍使用，而且吹乾後不會太硬身，令跣灰不會太吃力。不過，我走遍大角咀都買不到牆之寶，五金舖老闆建議我買 $35 有 1.5 公升的菜膠灰。這款牆灰容易批灰亦快乾，但跣灰真的令我很頭痛、會令全屋灰塵滾滾，所以強烈建議大家批灰時盡量弄得平整，勿待後來慢慢跣灰。

## 牆身裂痕要貼紙帶

上述的牆身污漬和坑洞都是容易處理的，但裂痕則很麻煩，因為受訪者建議我為裂痕貼上紙帶，再批灰上油，才能阻止裂痕蔓延。奈何裂痕橫跨面積較大、紙帶又有厚度，要完美地平整牆灰和遮蓋紙帶，對於我這種新手而言甚有難度，我試過兩次都做得不好，批灰後凹凸不平，不過真的能阻止裂痕蔓延。

但我相信因為我買的兩吋漆劏太細，令批灰時即使反覆抹多次都無法弄平牆灰，所以大家可以買大一點的灰劏。

如果真想徹底解決裂痕問題，裝修師傅一般會將整面牆身
劏起（行內稱劏底）：先以化白水或清水將牆身弄濕，再劏走
舊乳膠漆和底灰，才重新完整地批灰上油；但對於我們一般小
租戶來說，實在不會大費周章。

**牆身裂痕**

工具：
紙帶和白膠漿

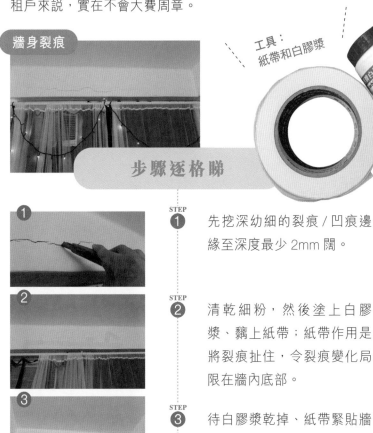

## 步驟逐格睇

**STEP ①**
先挖深幼細的裂痕／凹痕邊
緣至深度最少 2mm 闊。

**STEP ②**
清乾細粉，然後塗上白膠
漿、黐上紙帶；紙帶作用是
將裂痕扯住，令裂痕變化局
限在牆內底部。

**STEP ③**
待白膠漿乾掉、紙帶緊貼牆
身後，就可以進行批灰和
跣灰。

**STEP ④**
最後就可以進行鬆油了。

## 發霉要抹乾與開窗

　　香港越來越熱，夏季也越來越長。炎夏早上醒來，經常發現天花板凝結了大量水珠，即使以乾布抹乾，安然度過一天。翌晨又會再度冒出水珠，相信是因為樓上住戶晚上開大冷氣，與不開冷氣的我家溫差太大，造成天花板冒出水滴。在發現牆身冒水珠後，要記得及早用乾布抹乾，否則長久下來會變成霉菌，到時就要買去霉劑處理了。而敞開窗戶、增加空氣流通亦是可以減少天花板凝結水滴的方法。

　　要根本性解決問題，就要嘗試與樓上住戶溝通，我曾經寫過小紙條給樓上說明情況，和溫馨提醒他們冷氣不要開太冷。不過一直都無收過樓上住戶的回應呢。

## 4.4

# 電器慳電心法

原來電熱水煲耗電量驚人！

> 我是一個「環保L」，在生活上會盡量走塑和戒牛肉，雖然都只是量力而為，進步空間還很大。原因是很記得幾年前訪問過一本地環保飲管品牌 Bucket，兩個年輕男生因為見到海龜鼻子被膠飲管插住的影片，而創造這個品牌，沒有資源、沒有人脈、自己掏錢和時間研究，被好多人潑過冷水，但他們的純粹和努力令人動容。後來慢慢見到香港越來越多人認識走飲管，亦有一些人會坐言起行。
>
> 說了這麼多，其實是想說不要看輕每一份微小的力量，因為可能在不知不覺間感染身邊人，慢慢地改變世界。所以就先從自己做起吧，由每日慳電開始。因為生產電力的過程是要燃燒燃料和產生碳排放的！

# 「電熱水煲不長開」

雖然有聽過發熱的電器用電量比製冷電器高，但真正記在心裏是一次訪問深水埗「電池男」之後。他在這幾年維修過大量同一大品牌的冷暖風混合風扇，他說有用家「多嘴魚」加一個轉插器，並且使用時一下子由冷風突變為暖風，而非循序漸進加溫，轉插器因此突然超出負荷，燒熔了底板。

自此我就深深記着會發熱的電器要小心使用，例如是電熱水煲。我家由細到大都是用長插電的電熱水煲，因為家人喜歡沖茶，因此隨時隨地都要有一壺滾燙的水沖茶。獨居後我也不假思索地買了一個，也沒深究為甚麼。

但後來朋友問為何不用電熱水壺呢？每次要用熱水才煲水，煲水不需要很長時間，而且你日常也沒需要無時無刻都有幾公升熱水吧？想想看也是，因為一直插電，讓水保持在攝氏80幾度根本沒有必要，而且很浪費電力和錢啊！

後來我才知道電熱水煲耗電量驚人，消委會 2016 年曾經測試市面 11 款電熱水瓶，發現有些在待機時的耗電量很大，其中耗電最高的是伊瑪牌 Imarflex IAP-40RB，以每度電 $1.2 計算，待機一年不煲水的電費已達 $630，高過一部一匹變頻式冷氣機的電費。而我家就正正是用伊瑪牌電熱水煲的。所以我現在於出門後和睡覺時都會拔掉電熱水煲插頭，而每月電費竟真的明顯回落了！

在日間拉上窗簾可以降低室內溫度，減少開冷氣的時數。

## 「日間關窗簾　開少好多冷氣」

　　我明白的，香港的夏天真的很難熬，既濕且熱，好多人都説夏夜裏不開冷氣實在睡不着。訪問過一個研究熱夜（晚上最低氣溫攝氏 28 度或以上）的學者，他説夏夜攝氏 23 度溫度最好眠，而如果氣溫達攝氏 28、29 度，根本就不會睡得好。而要減少夜晚開冷氣的需要，最簡單的方法是日間拉上窗簾、減少日曬，就可以減低室內溫度。

### 電器耐用小貼士

「電池男」當時又提醒我幾個電器耐用貼士：

- 電器用八成功力就夠，例如風扇最大馬力 5 度，最盡用到 4 度就好；
- 由熱風轉回冷風才關機，其實只是多等幾秒；
- 升溫也好，降溫也好，慢慢調較最好；
- 關機等幾秒後，才拔走插頭。

**一句講晒，有耐性一點，電器就可以用很久！**

**4.5**

睡房三寶：床褥、床墊、暖水袋

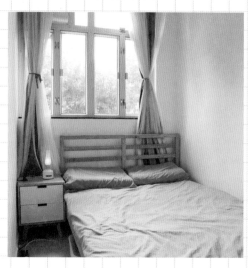

特意買雙人床架，就是希望將來可以細屋搬大屋呢。

> 不少人問我，為何一個人住卻買雙人床架？我總笑說因為要預留給未來的另一伴嘛，嘿嘿。而真實答案其實是我想這一張床可以睡到老，即寄望未來，當我可以從細屋變大屋時，無理由不睡大床吧？而買單人床架的話，不可避免地他日又要更換床架和床褥，很難避免舊床架和床褥不會淪為垃圾。

## 超好睡床褥

　　我最喜歡向朋友推薦我家床褥，超級無敵勁好睡！是海馬牌的「海馬床褥」（產品名也叫海馬），真的不是說笑，而且絕對不是收人錢賣廣告！以前我做過一段時間財經和設計版記者，其中有 3 年時間是每個月至少出差一次，住過的酒店沒有一百都有幾十，其中不乏五星級酒店；但我家的這張床褥真是史上最好睡、軟硬度剛好。有曾來借宿一宵的朋友形容，睡在上面，簡直感覺自己是一部放在無線充電器上叉電的手機，疲勞盡消。

　　因為先買了 IKEA 床架再另購床褥，而 IKEA 床架尺寸是和坊間床架不同的，所以床褥需要訂造。以我的雙人床為例，床架尺寸是 144cm × 199cm，而正常雙人床尺寸則是 124cm × 193cm，無錯就只是差少少，你就還是需要度身訂造，不過床褥店員早就駕輕就熟，問完你是雙人床還是單人床，話音未落，已經背出床架尺寸，幫你完成落單。事實上，如果要更便宜和更方便，你亦可以選擇在 IKEA 買床架的時候，同時購買床褥。

大愛的超好睡床褥
和防水床墊。

床褥我選擇了 6 吋厚，度身訂造價錢 $3,268。在市面格過價，以床褥價錢來説，並不是超貴，但對於那時手緊的我，確是掙扎了很久才決定扑搥。幸而選中了我覺得可以睡一輩子的床褥。

另外，這張床褥是雙面的，一面軟身、一面硬身，可依自己喜好挑選硬度。還記得師傅送貨來的那天，問我要哪一面朝上，我選了軟身。雖然床褥公司都會建議大家不時翻轉床褥睡，可令床褥更長壽，但我發現這張床褥非常非常重，以我的一己之力無法反轉……

## 防水床墊

在入伙的頭兩個晚上，床褥未送到，只有床架。我心想不如先買個睡袋撐着吧，但原來已經晚上九時，商店都通通關門了，幸好還有一間家品店，我問店員會有平價的薄身床褥或厚身床墊買嗎？店員掏出的是一張僅厚 0.5cm 的防水床墊。

雖然這張床墊對我那兩個晚上的睡眠沒太大幫助，卻被我意外地發現非常有用，尤其是數次經期發生小不幸滲漏事件、還有朋友來我家喝酒，竟在床上倒瀉飲料。感謝這塊防水床墊保護了我心愛的床褥，我覺得自己在 27 歲才認識到防水床墊，實在是相逢恨晚。

小兔子暖水袋是冬日良伴，亦是治療肌肉痛症的好幫手！

## 「暖水袋」

中學時代，打過一段時間排球，操練過後全身痠痛非常，慢慢學習了用拉筋紓緩身體痛楚。現在的我仍會很自覺地隨時隨地覺察身體各處狀況，留意不適感，整個身軀是連在一起的，我發現。舉例說當鼻塞時，會發現頭顱的後腦位置會有一處特別不舒服，感覺阻塞不舒暢，這時透過按擦此處，能夠通鼻塞；而不小心冷親、作感冒時，會發現後背的肩膀位置感覺虛冷不舒服，就拿一個暖水袋敷在後肩入睡，睡一晚就會痊癒。

**敷暖水袋是善待自己的其中一個方式，對肌肉痠痛很有幫助。**我在長洲買過一個粉紅色的小白兔絨毛暖水袋，很喜歡。搬到大角咀後，又找回同一款來用。在寒冷的冬日裏，在經痛大作時，暖水袋都是最佳的夥伴喔！

# 廚房篇

## 118 cm 長 x 118 cm 闊（約 14 平方呎）

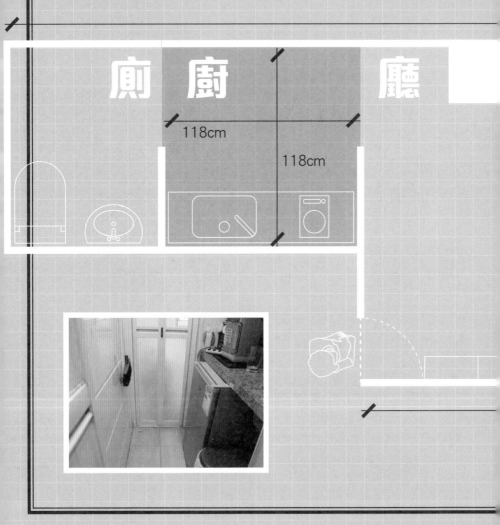

廁　廚　　廳

118cm

118cm

很少下廚，喜歡飲水。與昆蟲搏鬥之處。

# 只蒸煮不煎炸 一個人食飯提案

木紋碗碟與餐具
令人愛不釋手。

> 五月下旬，在木棉花絮漫天紛飛時，已炎熱如夏。攝氏 34 度的下午，在室內汗如雨下，快速洗一個冷水澡，然後以日本山田燒茶壺泡茶、加幾顆冰塊；以京都陶藝家 Minami Kodama 的手製嫣紅瓷碟盛載一片抹茶蛋糕，以清新而質樸的和食器抽空思緒、暑氣盡消。
>
> 深呼吸————

一個人獨居每天都需要思考食飯的問題，試過冒死在屋內打邊爐，果然沙嗲湯底味道久久不能散去；而偶爾煎過一次洋蔥豬扒，油煙味亦長伴我左右，足足一星期才回復正常。由於劏房空間細和空氣不太流通，在煮食上亦因而有其局限。

## 劏房煮食注意事項

### 空氣不流通 避免煎炸與長時間蒸餸

自己煮飯時，多以快灼方式烹調，避免長時間在細小的廚房蒸餸、否則會令整間劏房溫度大大升高，廚房和廁所牆身將瞬間滿佈水滴。而煎炸後的油煙味亦會充斥屋內，牆身沾上的油膩味更是蟑螂至愛。

### 自煮不比外食便宜

大角咀物價不算太貴，落樓行幾步就有幾間街坊食店，不用 $50 食晚飯就有足料碟頭飯還包中湯和飲品，50 幾元有刺身飯包汽水。如果自己煮一人份，又要買餸又要煮又要洗碗，也不見得慳很多，而且很容易因為眼闊肚窄而出現剩食；或廚藝不佳而將食材變劣食，所以我都是去到最後關頭才會露兩手。

**小貼士**

**用床笠遮蓋吸味衣物**

若真要在室內打邊爐，可使用床笠暫時遮蓋容易吸味的衣物和床褥，然後洗乾淨即可。

## 菜，要自己煮

　　但蔬菜是我唯一覺得真的應該自己煮的。因為在食肆叫一碟油菜閒閒地要廿幾元，但都只得幾條菜，有時菜還很不新鮮，明明油菜是不需要任何烹調技巧的菜式呀（怒）！而自己買一斤菜都只是 $10，真的無理由送錢給別人賺。

## 堅持買半斤菜

　　如果買一斤菜的話，我至少要分三餐才能吃光。但若食足三餐都是菜芯，再好食的菜都變得痛苦，所以即使街市姐姐跟我説：「吓？買半斤咁少。」都請不要心軟，總好過變成剩食。雖然都曾經遇過因為我只買半斤菜，而被老闆趕走的情況，但亦有毫不介意的店家，如果有時間亦可以和店家説聲「唔駛咁多，我一個食咋。」其實大家都能夠理解呀。

用蒸飯代替買電飯煲，反正一個人住多數外食。

## 三味簡單菜式

今次就等我「弱弱地」分享一下我的口袋菜單，都是適合一人食用的鍋物，雖然全無技巧可言，但可當作一個小靈感喔！

**魚湯浸豆苗**

製作步驟

1. 用小鍋煲約 500ml 水；

2. 水滾，放入一顆魚湯寶；
   （如果怕太鹹，落半顆都得）

3. 放幾片薑；

4. 放入 1/4 斤豆苗（即買半斤豆苗、分兩餐），完成！

因為魚湯寶已很鹹，我沒有再落鹽。

煮一個白菜豬肉鍋，簡單易煮有營養。

**白菜豬肉鍋**

製作步驟

1. 用小鍋落雞湯加水比例 2:1 或用雞湯寶加水；

2. 水滾加豬肉片；

3. 落大白菜、豆腐、芫茜、薑；

4. 打一個雞蛋在面，直至半生熟，完成！

　　然後可以隨自己喜好加入水餃、烏冬等配料就會非常飽，而開動時是必須沾芝麻醬的。另外我都試過煮牛乳鍋做湯底，只需要牛奶加雞湯加水比例約 1:2:1.5 就完成，然後可以加入粟米、蘿蔔、洋葱，就會非常專業和健康。

　　因為牛肉碳排放高，又是其中一個直接導致亞馬遜森林被放火伐林來種黃豆以餵牛的元兇，所以我已經戒牛肉幾年，日常以食豬肉為主（除了我超愛食雞翼和腸仔外，基本很少食雞）。

## 粟米蛋花湯雜丸

**製作步驟**

1 一包地捫粟米湯加半包水，煲滾

2 加蛋絲，拌勻

3 加入不同的芝心丸、魚蛋。完成！

有時煮一個粟米蛋花湯加個火龍果就一餐。

　　還有我家中會常備一包地捫原粒粟米，一開即食，是算健康的懶人恩物。

## 5.2

# 器物之選擇

以小層架收納碗碟，
使用同款調味粉盒，
輕鬆解決廚房凌亂。

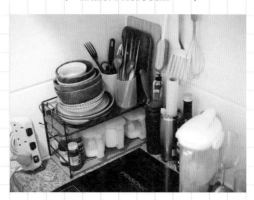

〝 家中有好些木碗和木盤，擺着很漂亮，但真正使用上來才發覺自己還是喜歡用陶瓷食器，會如實反映食物溫度，食湯麵時燙手、食雪糕時冰涼。不像木器是絕緣體，即使盛載熱湯，碗身亦不會過熱。

習慣用瓷碟盛菜和蒸蛋、以瓷碗食出前一丁、以麥克杯喝茶，用保鮮紙包裹瓷器、將「瓷中物」存放於雪櫃。木器無法黏貼，還是得改盛在瓷器中。不過，木器的好處是重量輕和不怕摔破、而且煮麵鼓湯還是要用木碗才對味。還有就是嗜酒之人，家中要有幾個玻璃杯，平口杯喝啤酒、高腳杯喝紅酒，以酒完滿休假日晚上。 〞

## 你只需要三個煲

我家只有三個煲：小巧的 2L 小煲、附蒸架的 5L 湯煲和電熱水煲。我覺得一個人住，在煮食上只要一個小煲就夠，連平底鑊都非必需。加水至小煲的四分一就是一碗湯麵的水量，深夜煮公仔麵一流。曾經訪問過廚師，問他炒星洲炒米用甚麼火喉？他説：「無得咁計」，因為每個人的煮食爐火力都不同，所以下廚要好食，很重要的一點是要了解自己的廚具和爐具。

買煲的小技巧是，有舊同事做過不鏽鋼飲管題目，説基於食物安全，宜選 304 或 316 號不鏽鋼，因為抗腐蝕能力較高，不易釋出有害物質，而質素差的不鏽鋼還是會生鏽。還有要留意的是煲子是不是適用於你的煮食爐，以電磁爐較麻煩，不是所有煲都適用。

## 要不要買電飯煲？

很愛食白飯的我，曾經想過買電飯煲，但研究過坊間迷你電飯煲都「買唔落手」；因為可以只煮半杯米（約一碗飯）的電飯煲選擇不多，而且體積大、價錢不太划算。後來想到可以用蒸飯代替煲飯，暫時發現將米和水比例控制在約 1:1.2，飯味就會很濃郁，米飯不會過濕或太乾。因為蒸一次飯至少要45 分鐘，所以每次我都會蒸兩日份量，一份即食，一份雪藏明天食。

廚房狹小的話，可以用掛勾
掛起煲具。左邊是 2L 小煲，
右邊是平底鑊。

## 「煲具清潔　洗完都有漬？」

　　你有無發現，不鏽鋼煲在清洗風乾後，煲面總是會出現一點點白點？訪問過化學講師，他指可能是水垢，即是水喉水中的礦物質；因此如果真的想令不鏽鋼廚具保持光潔無痕，可以在每一次使用後以蒸餾水沖洗一次再風乾，和用潔而亮擦拭保養。

　　至於電熱水煲的白色水垢，就可以將切片檸檬放進熱水煲、注入二分一水量後連檸檬片一起煲滾。水沸後，倒走熱水和檸檬，你會發現之後用毛巾一抹，水垢消失了！

## 5.3 清潔去污 平靚正法寶

用茶籽粉洗碗碟，完美去油！

> 一個人的生活習慣與原生家庭有很大關係，譬如我家不用吸塵機打掃，所以初搬出來住，也覺得吸塵機不是必需品，而且不知怎地甚至有點抗拒，覺得買一部吸塵機又要多花一嚿錢。但後來有朋友極力建議我買，亦看不過眼我會土炮用除塵轆黏走地上頭髮，就送了我一部手提吸塵機，終於結束了我費力而成效不彰的清潔模式，地上灰塵與頭髮亦不再在我用掃帚掃地時隨風揚起。

## 「魔術海綿　去污神器」

在新居第一次煎蛋，我就已經煎燶了新買的平底鑊，令鑊底出現一大撻啡色污漬。曾經用過洗潔精／梳打粉加水浸泡／用檸檬浸泡兼水煮後擦拭，通通失敗。最後求教化學講師，竟然給出一個別開生面的建議：用魔術海綿加小小水、用力捽。

於是，我馬上跑到樓下用 $9.9 買一塊魔術海綿。細細端視這塊白色的平凡海綿，軟綿綿但彈手，包裝上聲稱不用加洗潔精、只要加水就可以洗碗去油，真定假？

沒想到，神奇的事情就發生了！果真只是用魔術海綿加水輕輕一捽，已經成功抹掉鑊底燒燶痕迹！不用 3 分鐘，平底鑊已經回復光潔如新。

軟綿綿、細細粒的魔術海綿竟然可以去除頑固污漬！

受訪者解釋魔術海綿其實是三聚氰胺海綿（Melamine Foam），三聚氰胺是一種多孔性、較為硬身的固體聚合物，雖然觸感似海綿，但顆粒其實非常堅硬，甚至比燒焦的污漬更硬、但又不會如金屬般會刮傷表面。所以很適合用在既不溶於水又不溶於油的污漬上面，原理是以硬碰硬、刮走污漬。

三聚氰胺？即 2008 年中國毒奶粉事件的主角三聚氰胺？無錯，原來人們在很早以前一直有用三聚氰胺製作仿瓷餐具（又叫美耐皿），因為只有長期進食三聚氰胺才會對人體有害（長期攝取可能引致腎病），但放在家居日常使用是完全沒有問題。

2010 年，由於毒奶粉事件曾經引起港人對美耐皿安全性的憂慮，所以食安中心亦在當時研究過 61 款美耐皿的安全性，結果發現即使是在模擬最差情況下，所有樣本的三聚氰胺和甲醛遷移量都屬低水平，遠低過國家及歐盟規定，所以結論是用這些美耐皿盛載食物是不會影響健康。可恨是當年有商人將三聚氰胺磨成粉末、代替蛋白質混入奶粉，以圖令奶粉的蛋白質測試合格。

受訪者說**用魔術海綿洗碗完全無問題，但就要記得在使用之後要確保沒有殘留微粒，以防食下肚。**現在，我有甚麼污漬都會出動神奇海綿清潔，由白波鞋膠邊、水龍頭污漬、到難洗的杯子茶漬都輕鬆還原雪白，實在是萬能的好幫手。

## 茶籽粉　去油能手

　　常聽到用茶籽粉代替洗潔精既乾淨又環保，自己住後終於可以實測看看。於是就在綠盈坊買來一大包茶籽粉，1kg 不過是 $46，可以用很久很久。但第一次使用就已經出事……因為我心想，既然洗碗時都要加水，何不預先將茶籽粉加水、放進噴壺自製方便裝？怎料隔幾日使用時，味道如屎水，原來茶籽粉不可以這樣用的！因為茶籽粉是天然有機物，加水是會發酵的！！！

　　經歷這次「臭的教訓」後，現在轉用調味粉樽盛載茶籽粉，每次洗碗才將乾粉灑在碗碟上、加水洗擦。而茶籽粉的去油力實在超班，比起很多洗潔精都厲害，每次洗完的瓷碟都總是發出「啜啜」聲，不留油膩。另外是如果用洗潔精洗碗，可以節省洗潔精用量的小訣竅是先裝一碗水、唧兩下洗潔精在碗中，輕拌起泡，成為一碗泡泡水。你會發現這一小碗泡泡水足夠清洗全盤碗碟，比起直接唧到百潔布，所需的洗潔精用量會少許多。

兩大清潔好幫手——
魔術海綿與茶籽粉。

# 「梳打粉不需要加醋！」

　　有一個常見的清潔謬誤是，有人建議將小梳打粉溝醋清潔。但要知道梳打粉是屬於弱鹼性，醋是弱酸性，兩者混合其實是會削弱兩者的清潔效能。我家常備手鎚牌多用途梳打粉，因為很萬能，尤其是可以放一小杯梳打粉到雪櫃吸異味，另外是時不時在去水位或洗手盆倒入梳打粉，靜候一會再加水沖走，就能去除渠口油膩和污垢。

　　清潔劑林林總總，要如何選擇？原來在化學世界中，有句名言叫「like dissolves like」，即是類似的化學物質會溶在類似的化學物質之中，即水性溶於水中，油性溶於油。

　　在清潔污漬之前，可以先思考污漬類型，再對症下藥：水性污漬例如乾涸的餸汁，只需要清水清洗即可；油性污漬例如食物油、蛋白質，可以用洗潔精，洗潔精原理是同時含有油溶性和水溶性分子兩部分，當洗潔精接觸到濕了水的油淋淋的碟子，洗潔精的親油性分子想溶於油，親水性分子就留在油的外面，於是水分子就包住油分子，用水一沖、油污就被水沖去。

　　如果金屬出現氧化，如生鏽就屬於氧化物，就要使用酸性物質擦拭，例如檸檬汁。至於燒燶了的污漬因為已經變成固體炭，就要用摩擦力例如魔術海綿刮走它。

梳打粉加熱水是好好
的通渠法寶。

雪櫃與洗衣機 兩個只能揀一個

單門雪櫃都只是剛剛好夠位。

> 廚房鋅盆下方有一個半身的儲物空間，尺寸只高 85cm、闊 63cm、深 50cm，放得了洗衣機放不下雪櫃。最後決心買雪櫃，因為衣服尚可拿去洗衣店，但夏天至少要雪罐可樂吧！

## 劏房雪櫃註定結霜

由中秋住到翌年夏天，我才終於捨得買雪櫃，原先希望買個細細部去霜雪櫃，但在找遍多間電器舖後發現，市面沒有配備自動去霜功能的單門雪櫃，最矮的去霜雪櫃都高 110cm！

為甚麼？跑去問機電專家，回覆是所有雪櫃都會結霜，只是有些雪櫃加入自動除霜系統、定時會用發熱線溶解霜雪、然後雪水就會流到雪櫃底的散熱器，最後蒸發掉。因為除霜雪櫃的風機和凝冷器要保持距離，所以需要體積較大的雪櫃才容得下，於是乎雙門以上的大雪櫃才會配備自動除霜功能。

別無他法，即是買單門雪櫃就意味會結霜。最後經過格價和容量比較後，我買了德國寶的單門雪櫃型號 REF-195，冷藏用量 93 公升，官網售價 $2,200，我在友和家電網站購買，售價 $1,500。

## 要買幾大個雪櫃？

網上有一條計算全家人所需雪櫃容量的公式：

**基本需求量（70L）x 家中人數 + 常備品（100L）= 所需雪櫃尺寸**

以此計算，即是 4 人家庭就需要一個約 380 公升的雪櫃。

但我找不到這條公式的資料來源，因此對公式有保留。而且我覺得 4 人家庭要 380 公升的雪櫃是有點太大。普通雙門雪櫃的尺寸也不過是 300 公升以內，而中電的網上資料亦指一個 4 口家庭亦只要一個雙門雪櫃就夠用。當然亦要視乎你一星期煮幾多餐飯、食物種類（例如喜歡煮凍肉，冰格就要大些）和飲得多不多啤酒啦！

我歸納網上資料所得，單人用戶最理想容量約 70 公升以上，我用 93 公升就非常夠用。另外是要記得擺放雪櫃時，櫃的背面、側面和頂部各邊都要預留至少 5cm，讓雪櫃散熱，這亦是慳電的方法。

**劏房住戶的廚房通常很細小，就要留意廚房走廊闊度是不是足夠打開雪櫃門，以及雪櫃櫃門的打開方向。**

## 請乖乖地依指引除霜

這一個小雪櫃，用了兩年沒太大問題，只是有個麻煩位是冰箱很快就會結了一層雪霜，要自己定期清空雪櫃、拔電源、打開櫃門除霜。我曾經試過依照網上影片建議，放一大煲熱水進雪櫃內，加快溶霜速度。不過其後有機電專家說不建議這樣做，因為雪櫃本身的設計是抵禦寒冷，因此所用的塑膠材料並不預期承受太高溫。

我先後測試放熱水進雪櫃，和跟足說明書只是打開雪櫃門降溫，兩者除霜需時分別半小時和兩小時，其實後者的溶霜時間仍可以接受，大家還是乖乖跟指引除霜吧！

不過，我思疑這個雪櫃存在一個設計缺陷是它原先內置一個小燈泡，有一天燈泡燒了，我想自行更換，卻發現燈位卡住燈泡，無法自行更換。幸好之前有登記保養，可以安排師傅上門免費更換。師傅說這個型號的雪櫃經常出現燈位變形、卡住燈泡的情況，幸好我有保養，否則要付幾百元維修費。

這又讓我想起之前訪問「電池男」，他每日都要維修很多奇形怪狀的電器，他說無法理解廠家要求客人寄回保養單才接受維修的規矩，因為明明廠商是可以根據紀錄知道是不是自己公司的原廠出品，只不過是廠家懶；他現在自己都有售賣電器則全部自動包保養，實在是令我這個消費者聽得點頭如搗蒜。

## 洗衣店　自助不自助？

離家後，在鰂魚涌、赤柱、長洲、大角咀住處附近光顧過的洗衣店不下十間，深感要找到合得來的洗衣店並不容易。洗衣店的通病是經常不見襪子/毛巾/褲子等衣物。曾經我很喜歡大角咀一間洗衣店的洗衣粉味，而且店家很勤力和親切。但奈何經常在取衣時發現衣物不見了，而且有時夾雜了不明來歷的手帕、T-shirt，甚至是男人內褲！！！！！終於要忍痛和這間洗衣店説再見。

每一間洗衣店的洗燙習慣不同，有一些會掏出洗衣袋中的衣襪摺疊。我都會要求不用拆小袋子，自己摺就可以。因為不想被別人摺疊貼身衣物，加上有時店員是男人嘛！但有些洗衣店表示 OK，有些卻不行，説不拆袋，衣物乾不了。

## 全天候隨時洗好處多

香港的單位越來越細，連新樓都「劏房化」，不少新單位尺寸只有百餘呎，意味不是人人家中都容得下洗衣機，又或者未必有地方晾衫。於是，街上的自助式洗衣店愈開愈多，我都幫襯過不少，街坊式的，連鎖牌子的。自助洗衣的最大好處是可以全天候隨時洗衣，而且在一個半小時內就能完成洗衣和乾衣，不用受制於洗衣店的營業時間。而且你能夠確保衣物洗滌了足夠時間，更不用擔心又不見了一隻襪。

但麻煩的地方是你要空出一個半小時在附近等待，因為你要先將衣服放進洗衣機，40 分鐘後回來將衣服轉到乾衣機，再等 45 分鐘取衣。取衣後，最好是馬上摺衣服，否則將經過高溫烘乾的衣服隨意放進袋子帶走，必定變成一件件皺得很的衣服。但當我每次要在自助洗衣店摺衣服時，總是會不期然地

自助洗衣店的失物
告示板。

心跳加速、開始冒汗，心中隱隱然在意別人的目光。加上自助
洗衣店收費不一定比傳統洗衣店便宜，尤其是一些較乾淨和有
規模的連鎖店。

　　但我很喜歡待在自助洗衣店的時光，這意味今個週末比較
空閒。而且有心力可以靜靜的觀察人們在做甚麼，例如是那些
在店外玩夾公仔機的地盤工人、用電話看劇集的姨姨、不發一
言的情侶等，而在自助洗衣店一隅有一塊水松木板，一個撳釘
釘着一個小膠袋，是客人在洗衣店不慎遺漏的小物，又會有些
社區公告，很有人情味。

# 學習與小昆蟲共存

在杜絕蟑螂後，螞蟻還是不時回來「探望」我。（模擬圖片）

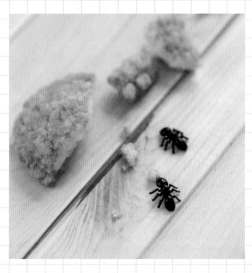

> 咳咳，話說我原本的廚房不是現在這個樣子的，現在放垃圾桶的位置原先有一個座地廚櫃，後來因為廁所發生地台去水位水浸事件，禍及在廁所門外的廚房，廚櫃被浸爛。當刻覺得很倒楣，但後來發現是大好事！因為因此才令我發現原來廚櫃下方有一個沒有密封的坑渠口，還成為了一堆蟑螂的溫床，簡直是災難……在這個只有 16 呎的廚房，記錄了我一段段和昆蟲博鬥的血淚史。

# 螞蟻．從源頭根絕

在廚櫃未消失之前，廚房有成列螞蟻出沒。追溯源頭原來是在廚櫃和廁所門中間有一條闊約3厘米縫隙。縫隙狹長、深不見底，根本無法伸手進內清潔，曾試過自製各類型奇怪工具，諸如改裝衣架加木筷子、利用市面上最薄最長的清潔工具，嘗試伸進去清潔都不得要領。最後只好將漂白水倒進縫隙再沖水消毒。沒想到，那裏完全不排水，長時間的潮濕且無法風乾之下，廚櫃門邊竟然長出了大啡菇！還記得第一次發現大啡菇是農曆年三十晚，朋友還戲謔我今年要發達了。

菇的生長速度相當驚人，有時在晚上才把啡菇剪掉、翌日早上又再長出新菇，而且菇下還有黑色粉末呢！下一章會說到有一晚發生可怕的倒灌事件，竟因禍得福地因廚櫃被水浸爛、必須拆掉。於是惱人的罅消失了、菇消失了，螞蟻也搬家了！

現在時不時還是會見到三數隻螞蟻遊走於廁廚之間，究竟要不要處理？我問過兩個「昆蟲達人」，一個說螞蟻對人類害處不大，建議放螞蟻一條生路。但另一位則說家中螞蟻屬於害蟲，會把食物吃掉和存在傳播疾病的風險；而螞蟻多數是外來品種，有着適應家中環境的優勢，數量驚人，建議去除。

網上有大量聲稱天然去除螞蟻方法，例如用檸檬或漂白水抹走蟻路、將辣椒粉/蒜粉/薄荷葉灑於螞蟻出沒處等等。但受訪者都說以上方法都無助長遠消除螞蟻，雖則螞蟻的確是會留下費洛蒙作為線索讓其他螞蟻沿路找食物，這些辛辣味道亦真的會令螞蟻在交換情報訊息時產生混淆，但牠們好快又會再派哨兵另闢路徑，加上香料只要放置一兩天，就會因暴露於空氣中而氧化，而無法再混淆螞蟻。其實用清水都可以抹掉費洛蒙。

　　最根本和最有效的家居除蟻/蟑螂/害蟲方法都是建基於物理和化學防治方法原則：物理上截斷食物源頭，即垃圾桶加蓋、包好食物、清積水可消除八成以上食物來源，尤其是煮食過後要清潔牆身和微波爐底部，徹底清除甲由大愛的油膩味。情況沒好轉，可加上化學方法。建議用硼砂加砂糖製成濃稠狀，放在棉花容器上，螞蟻會將「毒藥」搬回巢穴毒死蟻群。但不建議噴殺蟲水，因為或會導致害蟲產生抗藥性。

暗黑歷史，2019 年年三十晚廚櫃生了大啡菇。。

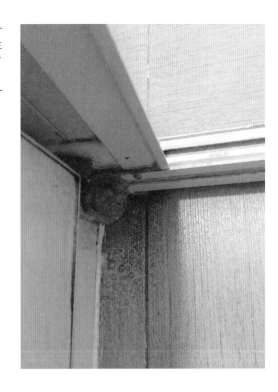

## 「甲由‧緊記定期為渠口注水」

　　這一個隱藏在廚櫃底的坑渠口，成為我獨居劏房的夢魘，因為在發現這一個「大過一個拳頭」的坑渠口存在的第一個晚上，我鮮活地見證一隻有一根食指般長的大甲由從渠口爬出來。

　　人生。那一刻，我花了人生中最大的勇氣擒殺此可惡的甲由。之後我在網上遍尋各種方法希望封住渠口，最後我在渠口上蓋了一個排水口蓋、並用一塊磁磚大小的鋁板壓實渠口，最後用玻璃膠封邊，上面再用一大枝漂白水壓實。下一手租戶有需要時，可以輕易劃走玻璃膠重現排水口。

　　甲由藥餌有兩種，一種是暴露於空氣中的，因為香港天氣潮濕，很容易令藥餌表面有水氣，甲由就不會來食了，所以「昆蟲達人」說用甲由屋效果更佳。不過我在油塘舊家和大角咀都用過甲由屋，卻未曾成功捕捉過任何甲由。

　　因為疫情關係我曾寫過坑渠報道，發現一般家庭的坑渠都是設有 U 型隔氣的，其實只要每星期在渠口倒入半公升清水，保持 U 型隔氣有水，其實就能夠避免屋外氣體或是昆蟲爬入屋。但如果本身坑渠沒有 U 型隔氣的話，倒多少水進渠口都無用。就唯有將不常用的渠口好好密封。常用的渠口，亦在每次使用後封閉。而幾乎家中必備的殺蟲水，治蟲專家建議買水溶性配方的合成除蟲菊酯殺蟲劑，比較無味和無有機揮發物。而原來殺蟲水亦可以噴在渠口位或門窗位置以驅趕害蟲、預防牠們入屋。

## 「檐蛇‧拯救行動」

　　在長洲居住時，常被室友笑我是「city girl」，因為一直都在市區生活和成長，甚少到郊外，對於大自然的蛇蟲鼠蟻完全

束手無策，向來敬而遠之。但在 2019 年 9 月底晚上 9 時許，有一晚下班回到大角咀家中，驚覺廚房鋅盆有個黑影，是一隻被困鋅盆的檐蛇 BB。

在抽油煙機的微弱橙光映照下，牠半透明、眼仔碌碌的樣子是有幾分趣致，我一度懷疑牠不是檐蛇，似是微笑守宮。但再可愛的生物，當牠在鋅盆內抬起頭與我對望，我還是打了無數個冷震，然後回報牠一個微笑後，慢慢退後、關燈、告退，假裝看不見。心想不好意思，打擾了，希望牠會自行爬走吧！

詎料兩小時後一看，牠還在原位，而在慘淡的大光燈照耀下，牠的容貌變得清晰可見。嗯，牠的確只是一條檐蛇。

於是我隨即開展拯救行動，先嘗試用透明膠盒蓋着檐蛇、再在下方用卡紙剷起牠，但牠受驚逃走，跑進鋅盆隔渣器。然後我忽發奇想將卡紙打斜放在鋅盆形成一個斜坡，希望牠會自行爬出生天。當然這只是我作為人類的故作聰明的奇怪幻

Hi！檐蛇 BB。。

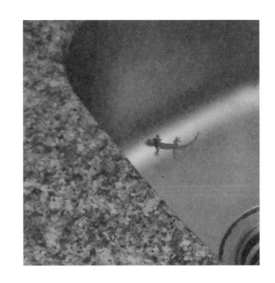

想……翌日牠仍在。後來我用各種工具例如牙刷、筷子等嘗試夾住牠都失敗，還嚇得牠一度跌到水中，幸好牠很快就從水中探出頭來。擾攘多個小時，最終還是靠徒手輕夾牠上半身，將牠救回鋅盆、再用膠盒蓋着、卡紙劏底，終於成功將牠放回屋外走廊，完成任務。

事後我請教爬蟲類愛好者，他說這隻檐蛇是香港常見壁虎品種叫截趾虎，成年截趾虎長度可達 12.5cm；所以我這隻身長僅一根尾指的，應該是檐蛇 BB。由於壁虎是夜行生物，主要是為了覓食和交配才出動，既然鋅盆沒有食物、又沒有可以交配的同伴，他思疑牠好大機會是不小心跌了下去，而鋅盆這種人造材質表面濕滑，不利壁虎爬行逃走。

遇到檐蛇失足，需不需要救？需要！他說因為鋅盆沒有食物，而且檐蛇對溫度有一定要求、好少飲水，所以如果環境太熱，牠會自行乾死。**雖然用卡紙「攝底」檐蛇的拯救方法可行，更好的方法卻是徒手將牠移到安全地方，但要盡量避免觸碰牠的尾巴；因為牠一旦感到生命有危險，好大機會自行斷尾，讓前半身逃走保命。**但由於尾巴是檐蛇儲存食物的地方，所以如果在冬天來臨前斷尾，今個冬天將會非常難捱。

### 檐蛇是益蟲？

雖則有人害怕檐蛇，但檐蛇對人類有好多好處，蟑螂、螞蟻、蜘蛛都是牠的食糧。所以討論區亦不時有人提問如何吸引檐蛇到自己家中，而原來現在有一個 App 是專門會播放雄性檐蛇叫聲，以吸引雌性檐蛇到來。

# 廁所篇

## 93 cm 長 x 119 cm 闊（約 11 平方呎）

93 cm

118cm

廁　廚

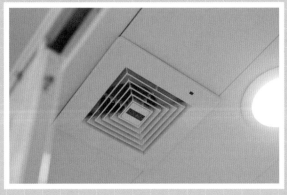

一切麻煩事的根源，但又同時讓我學會很多。

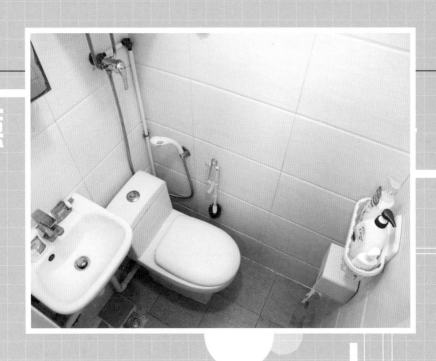

**6.1**

坑渠倒灌　自己通渠有法

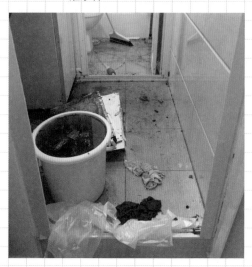

在大角咀居住的第一個炎夏，發生極為惡劣的廁所地台去水位污水倒灌事件。

> 快要睡着的炎夏凌晨，驚覺廁所水浸，沖涼的地台去水位淤塞了，甚至有污水回湧進來。從未試過通渠的我，心慌得很。手邊無任何通渠工具，馬上上網尋找深夜營業的超市或五金舖，但無果。最後走到樓下未關門的餐廳借泵，阿姨借給我一個公廁通渠泵。深夜嘗試自行通渠，但失敗，污水甚至愈泵愈多。

## 三間劏房共用一渠

　　通渠聲音驚動了鄰居B，鄰居B拍門說自己的去水位也同樣淤塞了，因為大家明日都要上班，就說定了睡醒再處理。翌晨我趕緊通知業主，找來通渠師傅上門通渠，他一度成功了，但不久渠又再塞。師傅指要同時打開所有劏房房門，才能成功通渠。

　　那時候我才知道我的劏房是由一個大單位劏成三間的，每間屋都有兩個去水位，即共六個去水位通往同一條主渠。

　　事後請教了職業學校水電導師，他估計今次渠道淤塞位置在鄰居B和我家C中間，通渠方法是要運用「虹吸原理」，當整個U型渠道系統注滿水，然後在其中一個渠口用通渠泵加壓，就可以令氣壓倍增、沖走異物。因此必須同時塞住鄰居B和我家渠口，才能令渠道系統注滿水，最後在鄰居家A通渠，才能令渠道回復暢通。

從單位平面圖可見，我家C和鄰居B和頭戶A是共用一條渠，以A戶最接近主渠。

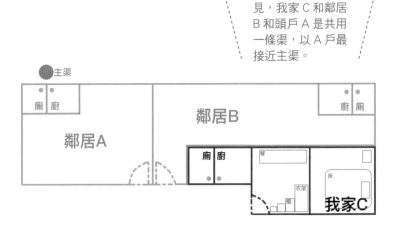

## 鄰居溝通之難

　　原本通渠並不難，在三戶同時開門的半小時內已經完成。但難就難在要集齊三戶人都在家，一起開門給通渠師傅塞住所有渠口進行通渠。而那時候住在鄰居 A 的一對老人家不在香港，更叫兒子千萬不要為我們開門，原因是「我屋企又無塞」。真的令我極為憤怒和無奈。後來終於遊說到他們的兒子偷偷為我們開門。折騰了整整三天，與臭味同宿。

　　而說到錢，又是另一件煩人的事，鄰居 A 固然不願意付錢，鄰戶 B 又說要確定是誰家造成渠口淤塞才願意付款。擾攘多時，最後由我家和鄰居 B 兩戶的業主各自攤分一半，總算解決事件。

　　但我的業主在答應付款前不斷對我訓話：「你一個女仔，為何會住到塞渠？」；「我只支付今次錢，以後你自己搞定。」令我忍不住對天咆哮！

<div style="text-align:left">一個人住劏房：90後女生窩居之道</div>

### 輕微塞渠 可以試試這個方法

　　半個月後，同樣獨居劏房的朋友亦在午夜發生去水位倒灌情況，幸好她家樓下的水電師傅剛好還在店內和朋友飲酒。雖然師傅表明不願意深夜開工，但口頭傳授了她獨門秘方，步驟如下：

❶ 先用毛巾塞住坑渠口；

❷ 為浴室地台注滿水；

❸ 然後一下子拔掉毛巾；

❹ 同時將兩大桶水一口氣倒進渠口；

## 防範於未然

　　師傅説現在大部分新樓都是將廁所渠（俗稱屎渠）和地台渠（包括洗手盆、浴室和廚房去水位）分開，去到屋外才匯集到主渠沖走，所以就算地台渠道倒灌都只會回湧沖涼水。但我的大廈樓齡高，本身就沒有分開清水渠和屎渠，再加上是一戶劏成三間。因此一旦出現塞渠、倒灌情況，就有可能連鄰居的大小便都從地台回湧出來，只是想像都已經好可怕。

　　由於渠口倒灌事件太可怕，實在不能夠再經歷多一次。因此我在事件發生後，重新審視自己所用的渠口蓋是否足以阻隔頭髮、廁紙會不會太厚等。在此誠意推薦大家使用香港製造的 Mil Mill 喵坊廁紙，是使用回收紙包飲品盒等廢紙循環再造的環保廁紙，除了環保又不貴，還經過理大測試，質地容易分解、不塞渠。

❺ 此時用通渠泵大力狂泵。

（❸、❹、❺ 步驟要一氣呵成，請重複以上全部步驟直至通渠成功。）

　　朋友憶述初時會泵出大量渠內淤塞物，然後必須不斷重複倒水和狂泵五個步驟，直至渠道暢通，她説當時花了一個多小時。如果塞渠情況不太嚴重，可以一試。但如果沒有時間和沒有把握能夠自行處理，還是建議先用毛巾暫時塞住去水位，然後盡快請專業師傅上門處理吧！

不是賣廣告，但轉用喵坊廁紙之後，我就真的再沒發生過廁所或地台去水位淤塞的情況！**住劏房的各位，記得、記得、記得一定不要使用標榜柔韌的四層厚廁紙，沖不走的！**

此外，師傅又提醒很多時候渠道淤塞的原因是渠道積聚了洗澡和煮食時的油脂，尤其是冬天的油脂凝固情況最常見。因此師傅傳授的秘技是，周不時將一大煲滾水倒進所有去水位溶解油脂，比使用通渠水、哥士的都安全有效。

## 塞翁失馬焉知非福

在經歷過這一次塞渠事件後，我深深體會到居於劏房的壞處。但現在回想，又很慶幸事件是在 2018 年的 8 月發生，試想像如果倒灌是在 2020 年疫情期間發生，倒灌進來的污水必定成為擔心自己會感染病毒的噩夢。

而且，亦因為這一次倒灌的污水浸爛了廚櫃，我才赫覺竟然有一個埋藏在廚櫃底的洗衣機去水位，可想而知這一個去水位乾涸多時，就算有 U 型隔氣亦早已喪失任何阻擋臭氣和蛇蟲鼠蟻的功能。

所以，在那一個渠道倒灌的崩潰晚上，我同時見證一隻極大的蟑螂從這一個陌生的去水位竄出來⋯⋯然後在通渠時不斷見到蟑螂的死屍被泵出來⋯⋯而現在我終於用鋁板和玻璃膠暫時密封去水位，剎停這個反覆出現在我噩夢中的計時炸彈。

廁所細小，沒有乾
濕分離，添置一個
防水的廁紙筒尤其
重要。

**6.2**

# 廁所水流不停 一分鐘維修好

> 最初開始寫「一個人的」系列是源於一次晚上聽到馬桶水聲長流不止,找水電師傅上門處理,竟然被開價 $800 維修費,對於當時財政赤字的我而言是一筆大數字。於是我死死地氣自行鑽研解決方法,才首次解鎖了第一項家居維修成就,在此前我是一個只懂訴諸水電師傅的獨居女生,完全無探究精神。
>
> 當時聽友人建議,我先打開廁所水箱蓋,拉起左手邊進水閥長桿,繫繩令浮波連接桿維持升起,強行阻止進水,水聲立馬停止。(正確方法是直接關掉水掣!)在連續爬文和看網上影片後,雖然依舊不能讀懂馬桶沖廁的科學原理,但其實只需要找出問題在哪就好了,馬桶突然失靈一定是有東西壞掉吧!

## 水箱結構簡單

打開水箱蓋，你會發現水箱結構很簡單，就是分成入水和排水兩部分。而**導致水箱漏水，不外乎兩個原因，一是水箱水太多，令多餘的水流進馬桶；二是水箱零件鬆了，令沖廁水從縫隙流入馬桶。**前者會見到水箱水好滿、後者則水箱水太淺。

前者是進水閥問題，常見是原先要在水滿時推高連接桿和關閉進水蓋的浮波或浮筒被卡住，令沖廁水繼續流入。而後者則是排水閥問題，常見的是封口的黑色塑膠密封圈有沙石或水垢阻塞，無法緊閉排水口。

而我的水箱水很淺，所以問題屬於後者。查看才發現排水閥完全鬆脫，底部的 U 形固定鈎破裂了、密封圈亦老化，令排水閥處於有大量空隙的狀態，沖廁水因而可以從縫隙暢通無阻地持續流進馬桶。

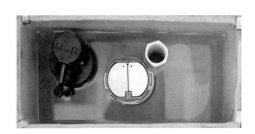

我的馬桶水箱結構簡單，左邊是入水閥，中間為排水閥。

### 更換排水閥步驟

① 先關掉水掣（在水箱底部）。

② 將整個排水閥拆除，到水電舖買同款排水閥，售價 $100。

③ 先將新的排水閥底部 U 形固定鈎放到水箱大窿、用螺絲批固定。

④ 放入排水閥，開水掣測試。

⑤ 完成！

# 排水閥尺寸盡量一樣

在一個非常翳侷的打風前下午，拿着這又殘又舊又有少少臭的綠白色排水閥，穿梭於上海街（近旺角道）十多間浴室用品店找尋同款產品。據多間店員解釋我這款用於一體式廁所的單件頭排水閥已經很舊，現在新型排水閥大多數是組合式，因此有店員建議我轉用售價 300 多元起的新型排水閥，不過要另找水電師傅上門拆掉水箱才能更換；又有店員說有同款舊式排水閥，但拿出來的款式尺寸完全不對。

最後走到一間較為舊式的裝修材料店，如像五金舖甚麼都有售的商店，竟找到尺寸和設計近乎一模一樣的排水閥。回家後亦成功更換排水閥！但在滿心歡喜放回水箱蓋後，廁所水卻再一次長流——原來新的排水閥比舊的高出 1cm，就已經頂住了水箱蓋按鈕。幸而折返商店，店員找到一個再短 0.5cm 的，亦即還是比舊排水閥高 0.5cm，但他教我再扭緊些底部螺絲和用點力壓扁密封圈，加上不完全蓋緊水箱蓋。這次更換排水閥，總算徹底解決流水問題！

這次經驗為我節省了 \$700！而且增強了我自行維修家居的信心。成功的滋味果真是推動人繼續前行的推動力呀！至少對我而言，是萬試萬靈。事後我訪問了水電師傅，他提到大多數廁所水箱漏水都是有水垢積聚；所以建議大家每個月用一次藍威寶噴灑水箱清潔，噴後靜待兩三分鐘，用花灑洗掉。

為何師傅收費總是如此貴？他說因為有水電牌照的師傅日薪平均 \$1,400，而師傅上門為你檢查、拆除零件、配零件，再加安裝，如果要搞上半天，即至少要收你 \$700，材料費才不過幾十元。他反問我知不知道一個電掣的價錢，「\$3.5 咋。」但你眼見的更換電掣幾分鐘，背後卻是經年累月的苦功。

## 6.3

# 玻璃膠發霉　除霉重鋪話咁易

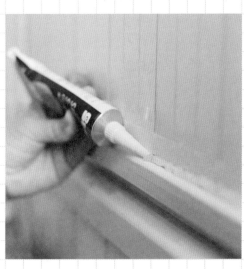

轉用牙膏裝玻璃膠後，唧玻璃膠簡直是易過借火。

> 66 我家廁所有好多霉菌，大部分玻璃膠都是黑色一撻撻。而沒有比較就沒有傷害，只要對比過除霉前後的相片，就會難以理解何解往日我能夠忍耐。因為廁所沒有窗（即俗稱的黑廁），只靠一個馬力極弱的天花板抽氣扇抽風，於是在長期潮濕又無風的環境下，玻璃膠發霉嚴重。加上分隔廁所和廚房的塑鋼趟門門縫出現漏水，令廁所沖涼水常常流出廚房，於是我下定決心重唧玻璃膠，甚至請了幾日假以剷起玻璃膠重鋪。 99

# 「重鋪玻璃膠不容易」

　　重鋪玻璃膠步驟説來容易，但實際操作起來，對我而言頗吃力。首先用鎅刀貼邊攝入老化玻璃膠兩側一鎅，拔掉舊玻璃膠；清理表面後，在兩邊貼上皺紋膠紙，中間預留新玻璃膠闊度；以 45 度角將中性（無酸性）玻璃膠唧進縫隙；用雪條棍刮平新玻璃膠；最後撕走皺紋膠紙，等玻璃膠自然風乾，即可。

　　但我在每一個步驟都遇上難題，先是鎅走舊玻璃膠時無法整條拔走，反而鎅到一地膠碎，還有是即使用盡雙手全力按壓玻璃膠槍掣都只能擠出少許玻璃膠邊，還有是玻璃膠固化後蹺起，無法解決滲水問題。後來訪問了幾個裝修師傅，得出以下重鋪玻璃膠貼士：

### 重鋪玻璃膠小貼士

❶ 比起鎅刀，在五金舖買 $5 一個黃色刀片夾更易鎅起老化玻璃膠。

❷ 玻璃膠槍難擠是因為氧化，因此可以換一把新的玻璃膠槍。

❸ 刮平玻璃膠時要同時壓實，可預防玻璃膠乾後蹺起。

❹ 比起刮刀或雪條棍，新手用沾濕水的手指頭刮平玻璃膠更易控制。

❺ 玻璃膠其實有牙膏裝，不用玻璃膠槍。

　　雖然 75 克牙膏支裝和平時 300 克的桶裝都同樣索價約 $30，但牙膏裝真的易擠太多太多。而且蓋上蓋子後，下次可以再重用，現在家中都有長備一枝。師傅又提醒，不要貪平買平價玻璃膠，因為質素參差。而本地五金舖常賣的綠色

GlasSil 和紫色犀利牌都屬於高品質玻璃膠，有些玻璃膠更有 5 年防霉保證。

## 除霉啫喱真是好神奇！

　　不過重鋪玻璃膠，不代表不會發霉和不會漏水，即使我已經是用聲稱防霉的玻璃膠，在黑廁環境下，一個月後玻璃膠又再變黑。而其實除非玻璃膠爛了或唧得不好，否則無需要重唧，現在有神奇的去霉啫喱！只要將透明去霉啫喱唧到發霉位置靜候兩小時，就能去除玻璃膠逾九成霉菌！果真，不出一會兒，就成功令廁所的發霉玻璃膠回復雪白！

### 唧玻璃膠步驟

只要在唧玻璃膠的上下方都貼上一條皺紋膠紙，就能夠輕易唧出整潔美觀的玻璃膠。

　　雖然其實用棉花沾上已稀釋的漂白水，放在發霉玻璃膠上半小時，亦可以清走大部分霉菌。不過，用漂白水的壞處是氣味大、加上反覆使用會令玻璃膠硬化和老化，亦可能腐蝕到周邊的金屬物料。

　　市面上的漂白水含有 5% 次氯酸鈉，次氯酸鈉是一種能夠令微生物蛋白質變質，有效殺滅細菌、霉菌和病毒的成分。而除霉啫喱同樣含有漂白水成分次氯酸鈉，另加入氫氧化鈉和增稠劑。氫氧化鈉俗稱「哥士的」，常見於通渠用品和家用清潔用品之中。

使用除霉啫喱
的前後分別，
威力強大。

簡單來說，去霉啫喱是啫喱狀的漂白水，質地能夠停留在發霉位置上久一些。我用過了很多次去霉啫喱，玻璃膠都未見因而硬化的情況。不過提提你，去霉啫喱含有漂白水成分，所以使用時都要記得避免接觸衣物呀！

## 美縫劑代替可以嗎？

現時有一些聲稱可以代替玻璃膠的防水美縫劑，真的嗎？我在測試後發現，美縫劑在風乾後會變成軟膠、手感像水泥，不及玻璃膠彈手、防水力較差，但美縫劑美觀、容易擠和不易發霉。

不過要在空氣非常流通的地方，才能夠令美縫劑變乾。我曾將美縫劑用在兩個位置：用於廁所鏡櫃包邊，防水力和美觀度甚佳。但用在廚廁中間的趟門位置，因為濕氣重，等候多日都無法乾涸，更別說防水了。

受訪的化學教授說玻璃膠成分是硅酮（Silicone，又名矽氧樹脂），美縫劑成分是樹脂和硅酸鈣（$CaSiO_3$），玻璃膠和美縫劑雖然都含有 Si（硅）和 O（氧），但卻是完全不同的材料，不過都同樣有防水功能；因為膠本身就是不親水性，水遇上膠會想逃跑。**但若論防水效果，始終是玻璃膠最好，因為玻璃膠在膏狀時十分軟身，可以輕易攝入表面凹凸不平的瓷磚、門身，能夠做到無孔不入，而在變硬後又極具彈性，更能做到滴水不漏。**

所以，若要預防滲水還是該選用傳統玻璃膠。

## 6.4 私心推薦平價好物

> 廁所是一個奇妙的空間，盡管面積如此細，但每次進行大清潔，都總能發現一些以前從未清潔過的位置，諸如馬桶的後方、洗手盆底部、熱水爐水管之類。而我又發覺只要成功保持廁所乾爽清香，就會有一種旅居酒店的舒暢感覺，令居住的幸福感大大提升。實用的清潔小物乃必不可少！

# 浴室三寶

## ・無印浴室潔淨刷 $20

我有一段時間以為牙刷是最佳的縫隙清潔刷,但後來知錯了;被我發現了這一個刷毛硬身的無印刷,非常好用,斜角刷毛能夠輕易清潔骯髒難洗的磁磚縫隙和廁所鬼竄角落位,刷毛硬身又不失柔軟。

## ・Mil Mill 廁紙　$30 十卷

只有兩層的環保再造廁紙,初頭用不慣太薄和很 raw 的廁紙。但因為它好處很多,又環保又不塞渠,又能支持本地良心企業,現在非它不用,實在太推薦給劏房戶使用了。

## ・除霉啫喱　約 $29 一枝

除霉啫喱款式很多,可以選擇在網購平台買 $29 一枝的韓國牌 Miracle 除霉膠。有時我會在旺角街頭雜貨店看到其他牌子的,我用過好幾款不同牌子,覺得功效差不多。

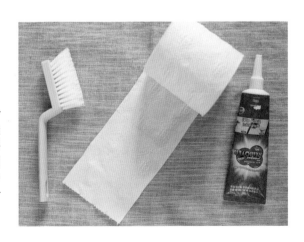

浴室三寶:無印浴室潔淨刷、Mil Mill 廁紙、除霉啫喱。

# 「收納之選」

### 鏡櫃

廁所值得喜歡的地方
只有一樣,就是原本就有
的鋁製鏡櫃。鏡子後面是
三格儲物層架,可以容納
化妝品和衛生用品。

### 毛巾架

因為不鑽牆,使用了
免釘膠為自己加添毛巾
架、用吸盤安裝廁紙筒。
毛巾架和廁紙筒都是托朋
友在淘寶買來的。

# 通渠必備

經過塞渠一疫，深感家中必備通渠泵、水桶、舊毛巾和手提抽水泵，抽水泵是紅色膠頭，連着兩根水管，只需要用手按壓膠頭，就能輕鬆將水浸的水抽到水桶中，而如果水量實在太多，其實最快捷的清走積水方法是用掃地劀「潷水」！

至於馬桶淤塞，我曾經買過韓國的通渠貼紙，只需要將一張貼在馬桶上、按沖水掣、待貼紙漲起，再大力按下，就能成功通渠。貼紙標榜不需用通渠泵、女生都不用踩到一滴廁所水，口號之響亮在當時深深擊中我的心。但我用過後發現都幾搵笨，因為一張索價過百元，而且只能用一次。後來看過 Netflix 節目《孝利民宿》，明星潤娥只用了一卷膠紙密封廁板，就完美代替了這張要過百元的通渠貼紙，成功通渠。事實上，用通渠泵吧，其實亦不會踩到廁所水。

鄰居 A

廁

在最後一章和大家分享我的生活日常，其實大部分時候都是過着簡單愜意的小日子。

鄰居 B

廳

房

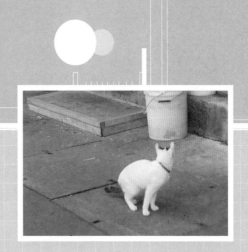

## 7.1 大角咀社區的愛惡

大角咀一條天橋下方是露宿者的駐紮地，幾步之遙已是簇新豪宅。

> 我喜歡住在大角咀，因為交通方便，離奧運站很近，走路 10 分鐘到旺角市中心，但又不像油尖旺般吵鬧，有寧靜寬闊的大道，也有雜亂有趣的小巷，不獨有大型商場，還有大量社區小店。在搬來前，我從未踏足大角咀，因此由零開始認識這個地方。有些人聽到我住大角咀會皺眉，說我一個女生不應該住在破落殘舊和治安差的地方，但我直到現在還是無法理解這種說法。這裏明明是非常宜居的社區。

## 貧富懸殊

大角咀是一個貧富差距明顯的地方。夜幕低垂，近海皮一帶的一整列高聳亮麗豪宅開始閃爍金光，但卻沒有多少戶着燈，「靜英英」的；內街卻是殘破的擠擁的低矮舊樓與濕轆轆街道。在豪宅下方是屈縮橋底的露宿者營帳與充斥尿味的行人隧道，每晚露宿者都會撐開傘，不知是要遮擋耀眼金光還是人們的目光。

疫情之後大角咀的無家者越來越多。

和一位服務大角咀無家者的人聊過，他説在疫情之下，無家者數量增加，同時社服機構因為防疫措施而關門，令原本只派飯給無家者的服務，一下子多了很多長者跨區來取。我很記得有一天下起滂沱暴雨，中午排隊等派飯的老人始終未有散去，雨點劈哩啪啦打在他們身上，發出一遍哀嚎與狼藉。他最近接到了一些街坊投訴派飯阻街和不衛生，他嘗試溝通與調整派飯程序，但不知道還可以派飯到甚麼時候。

## 13 條以植物命名的街道

在大角咀道和櫻桃街過路處，有一個奇妙的小公園，在天橋底下有幾張長椅，左右兩邊都是繁忙的馬路，十分喧囂。不過地上有幾道灰色的長線，每條線都寫了大角咀街名：杉樹街、橡樹街、櫸樹街、榆樹街……據公園鋁製展示牌解説，在 1880 年代，因為大角咀海旁長有長春藤（Ivy），所以政府在開闢道路時以 Ivy Street 命名，中文譯音作「埃華街」。在 1909 年再開闢第二條以植物為街名的橡樹街（Oak Street），此時已改為意譯，不再用音譯。之後政府就繼續沿用以植物為大角咀街道命名的小約定，這個故事是不是蠻美的？

## 「我的美食推薦」

　　大角咀又出名美食多，搬來後發現這裏超級多火鍋店，而且不少是有名氣的火鍋店，例如是力奇火鍋，份量超大又足料、豬骨煲很惹味。試過和朋友 3 人食一鍋，只叫一個豬骨鍋都已經吃不完，無需要再叫配料。另一間火鍋店門面氣派十足，叫老碼頭火鍋，小巴司機說因為大角咀以前是碼頭，後來變了工業區，所以現時區內仍然有不少五金舖和車房。

　　這裏亦有一條小小酒吧街博文街，有間可以開一枝枝紅白酒飲的 Oakey dokey，酒價不貴，朋友說這裏的雞翼天殺的好食。而又不得不提這裏的知名餐廳 Lost Stars Livehouse Bar & Eatery，每週有樂手駐唱，是本地新樂團的試練場，每次在餐廳聽到播放電影《一切從音樂再開始》主題曲「Lost Stars」，我都會起雞皮疙瘩，因為是其中一部我很喜歡的電影。而火鍋和酒吧在疫情之下打擊沉重，不少小店最近都結業了。

　　我最常光顧的始終是一些街坊小店，有一間便宜又非常好食的港式小菜店「有營雞」，連晚飯時間都有 $52 碟頭飯，肉餅飯和各種雞飯都好味，還送老火湯和飲品。晚餐有時我會獎勵自己食小菜，一個人獨享一條涼瓜炆鱠魚，實在是從未失手的滋味。咕嚕肉是名菜，很多人都會叫外賣回家加餸，有一晚聽到大廚抱怨：「又是叫咕嚕肉？」甜酸度剛好的醬汁加上炸得鬆脆的豬肉，好好味，還有這裏任裝的客家菜脯，拌飯一流。

　　在難得放假的晚上，不知吃甚麼時，總是會獨自拐到日本餐廳築匠吃一碗刺身飯，食最平的 A 餐三文魚甜蝦飯，有 4 片三文魚和 3 隻甜蝦刺身。午餐時收費平一些，會附送沙律和麵鼓湯；晚上貴一些些收加一，但會送汽水，不知是不是因為熟客？總被免收加一，每次埋單才不過 $58。而且侍應服務很貼心又有笑容，是一個人食飯也很自在的環境。店裏會播放宮崎

駿電影的純音樂，包括我人生中第一首不看譜亦能彈出全首的歌——電影《千與千尋》片尾曲「永遠常在」（日：いつも何度でも）。

## 鋪頭的貓兒

翻閱手機內儲存的大角咀照片，發現拍下了很多鋪頭貓，有一間士多貓「妹妹」，眼周像畫上了黑色眼線，非常嗲人，逢人走近都會喵喵叫，又會來撞腳和討摸。然後很多小店都有貓店長，很記得南亞零食店的小貓，吃得極胖，中午會攤在行人路上，旁若無人般曬太陽。

而石油氣店則有一隻白美小貓，看到牠由手掌大變成美胚子，原本牠總是和大啡狗相伴一起，大啡狗有點惡、會對人吠。有次，不見大啡狗許多天，我問店主。店主說牠被車撞死了。意外後小白貓被繫上頸繩，不得再隨心所欲的走出店外蹓躂。我有時會想，到底對貓兒而言甚麼是好甚麼是壞，安全和飽足的快樂是不是比自由重要。最近，店內又多了一隻唐狗，由一隻細小白狗，兩星期後變成龐然大狗。晚上會聽到牠在店內吠，相信是被獨留在店，如同以前在夜裏會聽見大啡狗在叫。

大啡狗與小白貓。

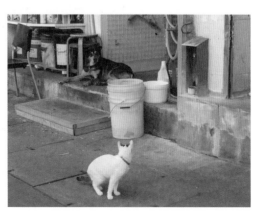

　　兩年半以來，街外風景轉了又轉。由剛搬來的 2018 年週日早上，外傭姐姐會坐在樓下公園唱歌，是悅耳的溫柔合唱；公公婆婆打着木板羽球發出乒乒乓乓聲響；大叔坐着乘涼聊天。2019 年社會運動爆發，居所附近偶爾成為示威者的歇腳地，有次成為遊行路線的一部分，從小窗外望街頭，樓下小街擠滿了黑壓壓的人影，口號聲始起彼落，震撼萬分；2020 年疫情來了，每日中午時分，街上站滿等候慈善團體派發免費午飯的婆婆和露宿者，地上放置了他們霸位用的標記，有的是膠樽蓋掩，有的是石頭，有的是小紙箱。2021 年踏入下半年，外傭姐姐終於能夠回來，歌聲繚繞街道，一切似乎回復平靜，但這個城市已不再一樣。

大角咀是麥兜成長的地方，平凡的街道，帶點爛溶溶的屋，但抬頭可見廣闊天空，容許發夢。

## 7.2 一個人在做甚麼?

放假日必須勤加練琴,讓自己的生活不止工作,還會繼續學習和進步。

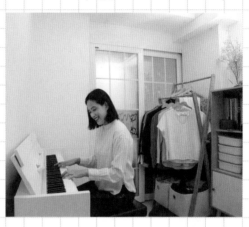

> 一個人住會上癮喔!放假時讓自己睡到自然醒,然後快樂地去吃個豐盛午餐,順道拿一大袋衣服到洗衣店磅洗。回家後,開始忙碌地打掃,邊放音樂邊紮起馬尾做家務,再花 3 小時細細練琴。傍晚就到樓下打籃球或到足球場踩踩滑板。天黑了,拿着洗燙好的衣服回家,安靜地煮一小鍋菜、豬肉加烏冬、點一小根蠟燭,打開 Netflix 慢慢吃飯。夜深了,窩在床上摺衫,看迅速移動的雲朵放空,睡前拉筋,進睡。

## 「放假喜歡宅在家」

放假的第二日，會嘗試要求自己早一點起床，喝杯茶或咖啡後再練琴3小時，一週要練琴兩次共6小時才能比較熟習老師給我的功課。難得騰出一整個下午的空閒的話，我會竄進太空館看天幕電影；或到戲院看心儀已久的電影。更多時候，到家附近的公園散步，細看大樹與花兒的姿態，深深吸入草青香味。

以前讀書的時候，放假必定往外跑，在家中靜待一天也嫌多。但現在覺得如果有一整天時間靜靜地宅在家中百無聊賴，那就很好。

不悶嗎？朋友會問。我說不會呢！**一個人住的好處是可以自由選擇想過的生活方式，光顧社區小店、垃圾分類回收、購物時走塑、累了就靜靜獨處。**因為我們在每一日的生活中已經有很多迫不得已，令日常中每一分自由都顯得彌足珍貴。

對於要用球拍的運動我一律很渣，倒是很喜歡打籃球和排球，最近還學會踩滑板呢，但滑得不快。

## 「一個人的運動」

　　讀中學時我常打波，手球和排球，但都打得不好。不過因為身高，人們總有個錯覺以為我是運動健將。讀大學時則完全放棄自己，零運動，任由自己變肥，那時候過得不快樂，失眠問題很嚴重。

　　出來工作後總覺得身體差了許多，開始重拾運動，住在油塘時會去路跑，搬到大角咀後會帶一個籃球到樓下球場投籃，有時會被邀請一起玩 3on3，很青春。還有一樣很適合自己進行的運動，就是游水！在疫情爆發前，我才終於稍微領略到蛙式的感覺，不再只拼命地用自由式向前衝。很享受用蛙式划水的時候，能夠感受到水底的沉靜，一瞬間世界如靜止了，只有我一個。

2020 年疫情來勢洶洶，戶外運動幾乎暫停了，球場被封、游泳池關門。幸而因為工作做了一個自學專題，學會了踩滑板的基本方式，於是在迪卡龍用 $519 買了塊棕櫚木交通板。好滿意滑板的外型，在木板中間是一張紅藍色的棕櫚樹圖案，木質穩陣又易溜。疫情之下，我會戴着口罩踩着滑板感受風的移動。但作為初學者，滑行時依舊小心翼翼，期待有天能夠神泰自若地上板、滑行、下板，現正朝着這個目標進發。

## 「不同時分的歌單」

一個人在家的時候，大部分時間都在聽歌。起床時，如果當天需要充沛活力奮鬥，就播放輕快 K-pop 或 hip hop 開啟新一天。如果今日是容許慵懶的假日，就聽 acoustic 音樂，聽 John Mayer 的 *Free Falling* 與胡琳與林一峰的＜愛變了這世界襯衣＞，就只有一把結他與歌聲烘托好心情。

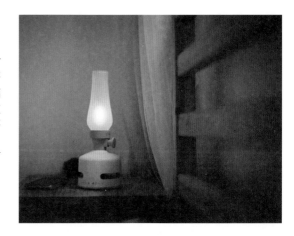

每一日都以美好的音樂開始和結束，好好呼吸放鬆，累了就好好休息。

我常自覺是音樂拯救了
我，在任何時候，音樂
都溫柔地陪伴在側。

　　休假日的午後，有陽光時聽日文專輯 Evisbeats 的
Holiday，然後泡茶掀雜誌；陰天時聽蕭邦和 Debussy 的夜曲
感受淒美；工作累了聽盧凱彤的＜光＞抖擻精神；練琴想要放
棄了，就稍作休息聽久石讓的純音樂，整頓心神再繼續。煮晚
餐時，聽語意不詳的法文 Cooking Music 歌單愉快下廚；濕冷
的雨夜聽 Jazz，開瓶紅酒享受茫然。也會有在晚上戴着耳機，
沉醉於電音舞曲搖頭狂舞發洩的時候。還有悲傷時聽熟悉的中
文歌大哭一場的時間。其餘的乘車與穿梭時間，則把握機會聽
盡一切正在流行的中英文新歌，追趕潮流。

　　一星期五個工作天都被新聞淹沒與追趕，假日裏不看新
聞、不看社交平台，放自己輕鬆。

# 情緒管理 善待自己的方法

近年主要都是在圖書館借書看，家中書本不算多。

> 小時候，有一晚失眠。凌晨時分潛出客廳扭開電視，明珠台播放着一個澳洲旅遊觀光局的廣告片，恤短髮的女歌手在日落的海灘上散步，橙色夕陽餘暉打在珠片裙子上閃閃發光，她溫柔地輕唱民謠：

Red and yellow and pink and green,
purple and orange and blue,
i can sing a rainbow,
sing a rainbow,
sing a rainbow too.
Listen with your ears,
listen with your eyes,
and sing everything you see.
I can sing a rainbow, sing a rainbow,
sing along with me.

自此，*I Can Sing A Rainbow* 成為我的安神曲，在精神緊繃時、要抽血檢查時、質疑自己時、徹夜難眠時，就會深呼吸在腦海哼唱這首歌，有意識地放鬆眉心與肩膀。然後想像自己於日落時分，安躺在海邊吊床上，傾聽海浪緩慢地拍打岸邊細沙、流走、散去，然後心就安定了。推介給大家聽聽看。

**獨居是可以好好與自己相處的時間，亦是一個可以更加認識自己的機會。**在這段日子之前，我並不知道原來自己是一個容易急躁和情緒波動的人。雖然亦因為甲狀腺功能亢進（甲亢）作崇，令人心好不安穩。但這些年間，我看到自己慢慢在進步和改善着，我歸納了以下對我很有效的情緒管理方式：

### ・寫下待辦事項

開始新一天時，先寫下今日的待辦事項，令心中有所預算。然後一件一件完成，降低焦慮感，重掌生活節奏。

### ・做自己擅長的事

在氣餒與躁動時，請暫時停下來、好好深呼吸。若時間許可，先做一件自己擅長的事吧！例如我會選擇摺衫，慢慢地重複地仔細地摺衫、抽空思緒，亦會重拾起對自己的信心。

### ・繁忙時更需要睡眠

在經歷過每兩週就幾乎要通頂一晚打稿的歲月，我發現在繁忙時更需要有充足睡眠，才能夠擁有更佳的效率和專注力完成任務。若然死線是翌日中午 12 時，比起通頂工作到早上 10 時交稿，倒不如在凌晨時分小睡兩小時。你會發現在趕到死線之餘，胃不會痛，痛苦感覺都會減半，而效率還更高。

島居長洲時買的
水滴瓷碗，與京
都陶藝家兒玉小
姐手造的紅系列
瓷碟，晶瑩光澤
的食器使人心曠
神怡。

### ・多多稱讚自己

對自己信心喊話：心中默念：「加油！彭麗芳（換上你的名字）」。在香港生活不容易呀，我們都好了不起！

### ・保持平靜心情

晚上少看會牽動自己情緒的物品、訊息或電影，讓自己帶着平靜的心情入睡。

### ・靜觀之身體掃描

近年不少人都以靜觀練習療癒身心，我都看過好些書和資料。靜觀的方法有很多種，我覺得我最能掌握的是「身體掃描」。即找一個最自在的位置和用最舒適的姿勢或躺或坐，然後閉上雙眼，緩慢地深呼吸，接着有意識的感受身體每一吋地方，由頭頂、額頭、眼睛、鼻子、嘴巴、頸部、膊頭……以至腳板，每一個部位感覺如何？累嗎？痛嗎？

然後嘗試去接納自己、感謝自己和做最真實的自己（《十分鐘入禪休息法》一書的最後篇章）。完成後，你會為着有好好的照料和聆聽自己的身體而感覺良好。

- 睡前的「MeTime」

生活再忙碌，都嘗試在睡前半小時給自己「MeTime」。獎勵自己做喜歡的事，無論是打機也好、煲劇也好，放空也好，甚麼都不做都很好。

在任何時候都可以進行靜觀，
感受身體每一處告訴你的訊息，
好好調節和照顧自己。

# 「以書寫安心」

能讓每個人平靜下來的方法都不一樣,有意識的或無意識的,有形的與無形的。於我,唯有書寫能令我心安,只要把心中雜亂的思緒化作文字或是無遠弗屆的想像,就能夠安然入睡。

我自己很明顯感覺到,在經歷了過去幾年的飄泊和不安後,我知道我累了,心裏渴求着安穩的據點,無論是居所、工作、時間、關係與自己。

## 寫下值得驕傲的事

在此分享我的其中一節記錄,在 2019 年最後一天寫下的:
2019 年值得驕傲的事:

- ❶ XXXXXXXX (這是秘密)
- ❶ 寫了 10 期<一個人的>系列
- ❶ 重新學琴
- ❶ 學會了彈 Canon in D
- ❶ 總算應付到獨居生活
- ❶ 確診了甲亢,勇敢地抽血驗血
- ❶ 不用掂到(游泳)池底,都可以游到一個塘了
- ❶ 釘了耳洞,剪了短髮

每一件小事,都成就了今天的自己。

## 7.4 不花大錢犒賞自己

Take a Tea Break!

> 你有沒有獎勵自己的習慣?不知道從甚麼時候開始,每次完成一項任務,我都會獎勵自己,可以小至讓自己打一鋪機,或是大至獎自己去歐洲旅行。現在呢?因為要交租,不可以太奢侈,但仍然有很多獎勵自己的方法,讓生活充滿值得期待的喜悅。

## 請自己食嘢

我好嘴饞，中學時零用錢不多，每次待有值得慶祝的事情時，還是會獎勵自己飲一杯珍珠奶茶。現在呢？有時會買一件小蛋糕，有時買一盒脆香雞翼。以及，還是要獎勵自己飲一杯珍珠奶茶。人大了，有時會用熱茶代替啦！

## 買一束花

短居赤柱時，市集一株大樹下有一個花檔，我記得自己在那裏買過小巧的紫色桔梗，點綴房間。搬來大角咀後，走路到旺角時會經過廣東道的小市集，那裏也有一個小小的花檔，我喜歡小巧的花兒，如黃色的跳舞蘭、白色的滿天星、紫色的勿忘我。現在學琴的地方在旺角花墟，有時會買小束花兒回公司，也帶點送給同事。

小黃花為窩居添上生趣，真好！

累了就睡，在自己的
一個小小家園就可以
這樣無拘無束啊。

## 今晚休息吧

　　有時候在工作接工作之下，都忘記了上一次放假是甚麼時
候。所以在一些耗以月計的長時間任務裏，不如分成幾個清晰
的目標，每達到一個目標就獎自己今晚可以盡情休息和耍廢，
或讓明天睡到自然醒！

# 7.5 女生獨居注意事項

一個人住要記得交託一條後備鎖匙給朋友,以防萬一。黑色條是警報器,拉走鎖匙扣會發出巨大聲響!

**"** 剛入伙時,戰戰兢兢的,因為尚未知道鄰居是何許人。因此,基於安全考量,我曾經想過撒一個善意的謊言,說自己和朋友兩個人一起住。但第一日已經穿崩,鄰居姨姨來和我打招呼,第一句就問「你自己一個人住呀?」來不及反應之下,唯有點頭說是,嘿嘿!這倒事小,但一個女生獨居還是有一些東西需要小心注意。 **"**

## 保持戒心

尤其是有師傅上門維修時，記得要打開屋子大門，盡量不要與師傅獨處一室。也可以裝得酷一點，公事公辦，減少不必要的友善。因為很記得那次廁所去水位污水倒灌，第一位師傅上門維修後，開始不斷傳送奇怪的訊息給我，又問我是不是教琴老師，又吹噓說自己不是一般的水電師傅，又要求要再見面。由於他有我家地址，又知道我的電話和名字，我當晚還心想他應該還懂得換鎖呢，不會半夜開我家門吧？嚇得我失眠又心驚膽顫。所以大家獨居時記得要對陌生人保持戒心。

## 後備鎖匙

2019 年一次深夜採訪後，家中四周街道被警察封路，我在街頭兜兜轉轉近兩小時才終於走到家門，而令我崩潰的是，我就站在家門口，卻發現鎖匙不見了。那時已經過了晚上 12 時，無法租住酒店。幸而，我在公司多擺放了一副後備鎖匙，死死地氣地坐的士回柴灣公司，再拿鎖匙趕回家。大家亦要記得在自己公司或親友處多留一副後備鎖匙呀！

## 防狼之心不可無

如果晚上太夜回家，小心留意背後和四周有沒有人埋伏和危險，我亦在手袋常備一個防狼警報器，一拉動保險線就會發出刺耳聲響。又，如果深夜乘坐的士，我都會記下的士車牌號碼以防萬一，若然真的感到司機有點古怪，就將車牌號碼傳給友人或打電話給晚睡的友人吧！

# 後 記

在不同的狀態下書寫，文字呈現的溫度有巨大差異。有時行文是粗暴的，有時是帶悲傷的，然後在平靜的時候修正。希望這本書予人輕鬆溫暖的感覺，如蕭邦夜曲 op 9 No2，能令人從躁動中靜止，從事件中抽離，回到當刻的自己，深深呼吸、放鬆肩膀與眉頭，最後由衷地泛起微笑。

在此書刊出的時候，我亦已暫別記者工作，給自己一年時間放慢腳步，感受往日來不及感受的。很幸運有今次機會可以好好記錄居於劏房的這一段旅程，寫書比想像中困難呢！再次感謝相信我的編輯，還有非常感謝仗義為我拍照的 Amthus！

回想起離家當日已距今近 4 年，那陣子情緒陷入崩潰，然後我跟自己說，多給自己一次機會，就多一次機會吧。所以不顧一切地，同時離家與辭掉工作。到底是哪來的勇氣呢？是活着的勇氣啊！

然後，漸漸的，一切都好起來了。:)

**2021 年炎夏**

一個人住劏房：90 後女生窩居之道

# 一個人住劏房

## 90 後女生窩居之道

著者
彭麗芳

責任編輯
嚴瓊音

攝影 / 插圖
Amthus、彭麗芳

裝幀設計
鍾啟善

排版
何秋雲、辛紅梅

出版者
萬里機構出版有限公司
香港北角英皇道 499 號北角工業大廈 20 樓
電話：2564 7511　　傳真：2565 5539
電郵：info@wanlibk.com
網址：http://www.wanlibk.com
　　　http://www.facebook.com/wanlibk

發行者
香港聯合書刊物流有限公司
香港荃灣德士古道 220-248 號荃灣工業中心 16 樓
電話：2150 2100　　傳真：2407 3062
電郵：info@suplogistics.com.hk

承印者
美雅印刷製本有限公司
香港觀塘榮業街 6 號海濱工業大廈 4 樓 A 室

出版日期
二〇二一年十月第一次印刷

規格
大 16 開（210 mm ×148 mm）